透過素描學習
美術解剖學

加藤公太 著

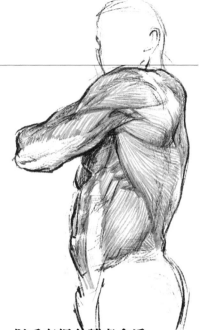

前言

　　最近包括美術解剖學在內的插畫技法書，似乎有很多讀者會透過臨摹書中刊載的插圖來學習。本書也是為了像這樣喜歡動手學習的讀者們而編纂的入門技法書。

　　PART 1目標是「以最快速度學習美術解剖學」，將解剖學的內容總結成美術解剖學書中最精華不到40頁的篇幅，同時有系統地網羅了一連串運動器官的構造解說。

　　PART 2總結了「美術解剖學的小訣竅」。在依照部位整理的小訣竅（觀察方法的訣竅）中，分別解說了記住後就能幫助提升觀察力的內容。另外，還提出了運用簡單的骨骼圖和手部的解剖寫生等幾種透過動手實踐來記憶的方法。

　　PART 3是以「解剖速寫」為主題，提出了將美術解剖學應用於速寫（短時間內快速描繪的寫生）的方法。這種方法不僅適合透過速寫來學習人體的讀者，也因為不需要描繪陰影等細節，可以讓漫畫家和動畫製作者加以運用。

PART 4提供一種從穿著服裝的人像中導出裸體速寫的方法，並將其稱為「著衣裸體速寫」。以這個方法進行練習的話，就能在進行穿著服裝的人物畫表現的同時，在著裝的人像上面進行人體結構的確認。

　　最後要說的是，日本這個國家，並非處於神經質般地「為了表現正確的人體而去學習美術解剖學」的時代，也沒有這樣的風土。相形之下，覺得美術解剖學應該更接近於如何增進對於自己所描繪或製作的形體自我理解，一種人體的解讀方式。當創作作品時，常常會不知道自己表現的形體是好還是壞。這時美術解剖學是一個很好的嚮導。只要知道形體和構造就能表現出來。只要能夠表現得出來，就能產生自我理解與認同。相信像這樣小小的充實感，應該能讓我們漫長的創作者人生變得更加豐富才是。

<div align="right">加藤公太</div>

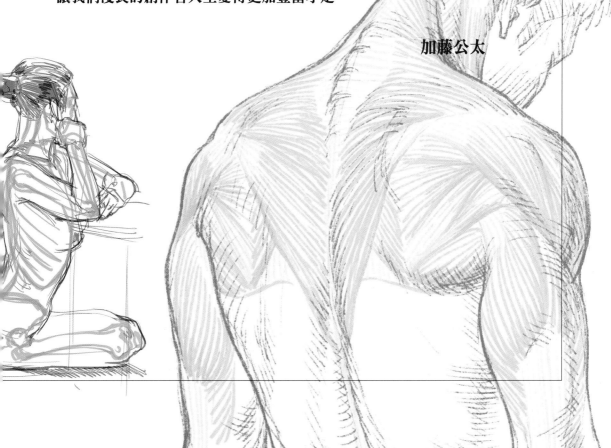

Contents

參考文獻表

Bammes, G. Die Gestalt des Menschen. Otto Mayer, Ravensburg, 1969

Bridgman, G. B. CONSTRUCTIVE ANATOMY. George B. Bridgman, New York, 1920

Eaton, S. L'Ecorche Classical Anatomy for Artists (iOS App). MD3D inc., 2012

Lanteri, E. Modeling A GUIDE FOR TEACHERS AND STUDENTS. CHAPMAN & HALL, London, 1902

Le Minor, J-M et al. Non-metric variation of the middle phalanges of the human toes (II–V): long/short types and their evolutionary significance. J. Anat. 228, pp965-974, 2016

Marshall, J. ANATOMY FOR ARTISTS. Smith Elder, London, 1878

Mollier, S. PLASTISCHE ANATOMIE DIE KONSTRUCTIVE FORM DES MENSCHLICHEN KÖPERS. J. F. Bergmann München, 1924

Muybridge, E. THE HUMAN FIGURE IN MOTION. Dover, New York, 1955

Richer, P. ANATOMIE ARTISTIQUE DESCRIPTION FORMES EXTÉRIEURES DU CORPS HUMAIN. PLON, Paris, 1890

Richer, P. Nouvelle Anatomie Artistique II Morphologie La Femme. PLON, Paris, 1920

Richer, P. Nouvelle Anatomie artistique III Physiologie Attitudes et Mouvements. PLON, Paris, 1921

Poirier, P. Traité d'anatomie humaine Tome Deuxiéme. Masson et Cie, Paris, 1896

Tank, W. TIERANATOMIE FÜR KÜNSTLER. Otto Maier, Ravensburg, 1939

Tank, W. FORM UND FUNKTION EINE ANATOMIE DES MENSCHEN. Veb Verlag der Kunst, Dresden, 1953

Topinard, P. Éléments d'anthropologie générale. A. Delahaye et É. Lecrosnier, Paris, 1885

Vanderpoel, J. H. The Human Figure. Inland Printer Company, Chicago, 1907

Part 1

以最快速度
學習美術解剖學

解剖學的資料既複雜且多如繁星。這裡經過有
效率的選擇取捨後，整理成約40頁的重點精
華。在開始學習各處細節的小訣竅（觀察的訣
竅）以及冷知識前，先掌握好本章的內容，就
不會被茫茫的資訊大海所迷惑不知所往了。

人體的基本區分

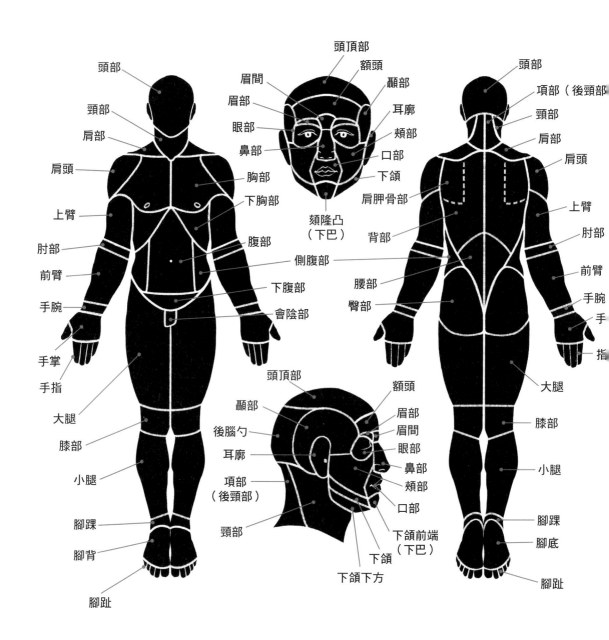

在學習解剖學時，會先將人體的姿勢固定下來，然後劃分成不同的領域來進行學習。此外，解剖學採用的是一種手掌朝前，垂直站立，稱為解剖學的正位基本姿勢。

解剖用語都是根據這個姿勢和圖片所示的領域區分來加以命名的。因此，第一次學習解剖學的時候，先不要採用擺出姿勢的狀態，而是以解剖學的正位來學習的話，可以減少在位置關係上的混亂。

中樞與末梢的運動種類

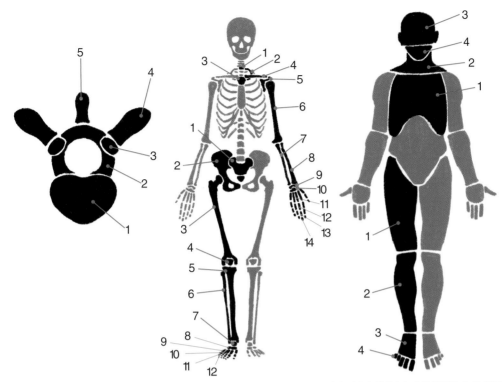

果能掌握由中樞（近位）到末梢（遠位）之間關係性的話，在研讀教科書的順序和記憶肌肉的附著部位時很方便。除此之外，也可以讓零散記憶的身體構造在頭腦中更容易整合成整體的形像，以骨骼和肌肉來，大致要意識到「脊椎到指尖」、「胸部到頭部、下巴」的順序。

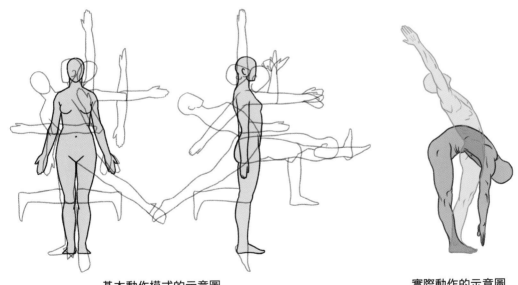

基本動作模式的示意圖　　　　　**實際動作的示意圖**

剖學的基本動作雖然有外轉、內轉等等各式各樣不同的名稱，不過大致可以分為以下3種。

：屈曲、伸展　2：外展、內收　3：旋轉

些組合可以表現出所有動作。解剖學的基本動作是為了方便解說的特殊動作，實際上的動作則會涉及到全身許多部位。

全身的骨骼

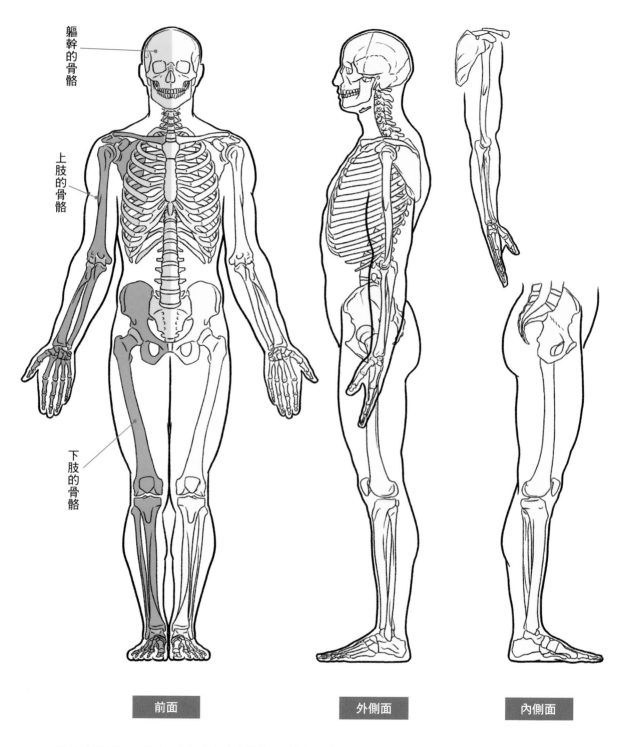

軀幹的骨骼

上肢的骨骼

下肢的骨骼

前面　　　　　　　外側面　　　　　　　內側面

骨骼是解剖學的基礎，人體有大小合計約200塊左右的骨骼。分散單一的骨骼稱為「骨頭」，多塊骨頭連結在一起的狀態則稱為「骨骼」。

骨骼在人體的外形中，軀幹的部分主要有寬度和深度的規則，而上肢和下肢部分的主要規則是長度。在學習每個單一的骨頭之前，首先要知道全身的外觀以及軀幹、上肢和下肢的配置。

顏色區分　黃色：體幹骨骼　藍色：上肢的骨骼　綠色：下肢的骨骼

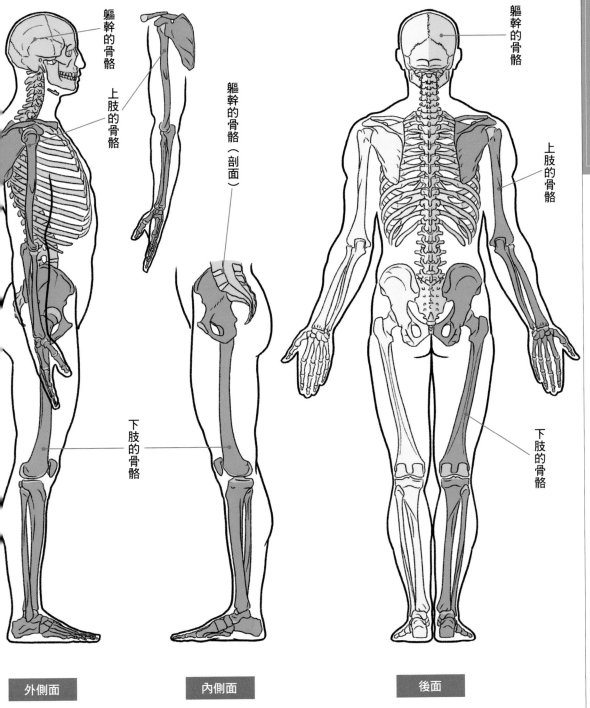

軀幹的骨骼

上肢的骨骼

軀幹的骨骼（剖面）

下肢的骨骼

軀幹的骨骼

上肢的骨骼

下肢的骨骼

外側面

內側面

後面

軀幹的骨骼與指標特徵

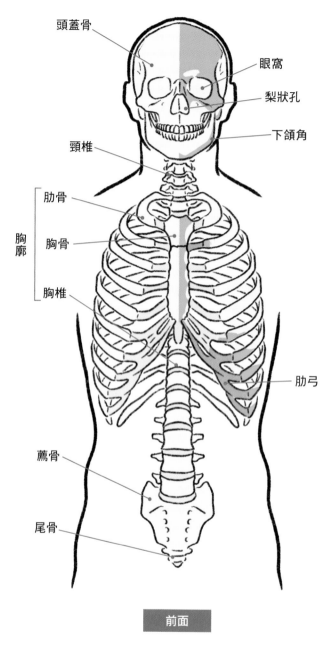

頭蓋骨

眼窩

梨狀孔

下頜角

頸椎

肋骨

胸骨

胸椎

胸廓

肋弓

薦骨

尾骨

前面

軀幹的骨骼是由脊椎、頭蓋骨、肋骨、胸骨組成。背骨也就是脊椎，是由7塊頸椎、12塊胸椎、5塊腰椎、1塊
薦骨、3～4塊尾骨組成。頭蓋骨由23塊骨頭組成，但這裡不一一解說。肋骨有12對，胸骨由3塊骨頭組成。由
肋骨和胸骨加上胸椎的骨性框架稱為胸廓。

在圖中，將記下來會很方便的用語和指標特徵（從體表上容易確認的部位、紅色範圍）用紅色標示在左半身。

顏色區分　水藍色：軟骨

**　　　　　紅色：可以從體表觀察或觸摸確認的部位**

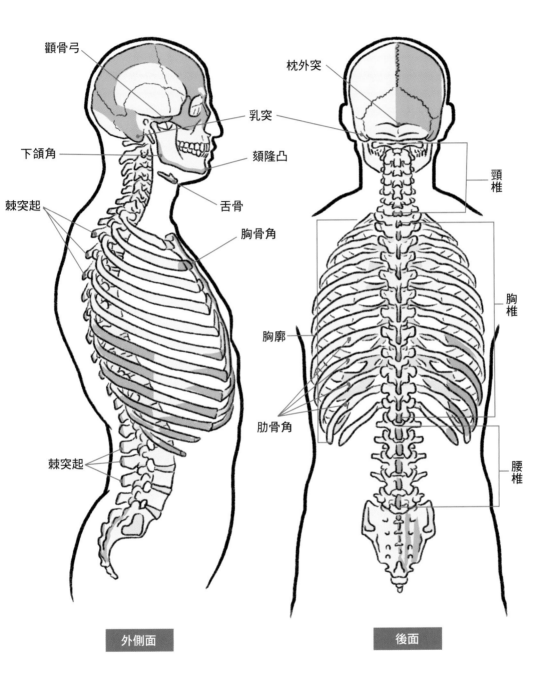

顴骨弓

枕外突

乳突

下頜角

頦隆凸

舌骨

棘突起

胸骨角

頸椎

胸椎

胸廓

肋骨角

棘突起

腰椎

外側面

後面

上肢的骨骼與指標特徵

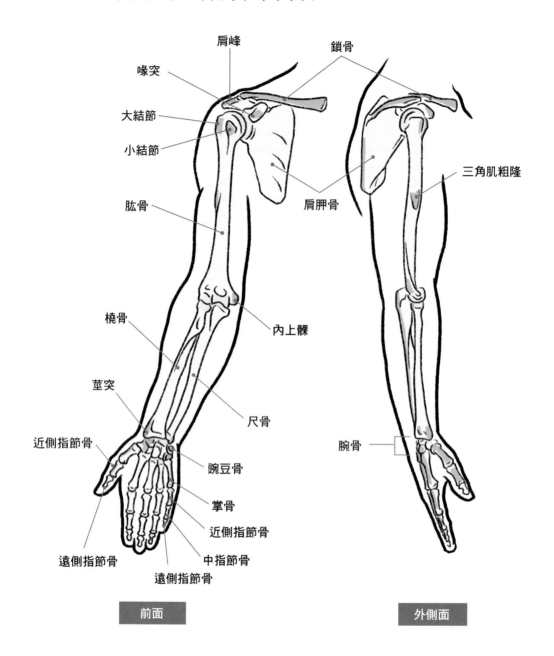

肩峰
鎖骨
喙突
大結節
小結節
肱骨
三角肌粗隆
肩胛骨
橈骨
內上髁
莖突
尺骨
近側指節骨
腕骨
豌豆骨
掌骨
近側指節骨
遠側指節骨
中指節骨
遠側指節骨

前面

外側面

依照領域區分來學習四肢的骨骼會比較容易掌握位置關係。

上肢帶（肩部）：鎖骨、肩胛骨

上臂：肱骨

前臂：橈骨（拇指側）、尺骨（小指側）

手部：腕骨（8塊）、掌骨（5塊）

手指：近側指節骨、中指節骨（拇指以外）、遠側指節骨

上圖已標示出很方便的名稱用語以及指標特徵（紅色範圍）。

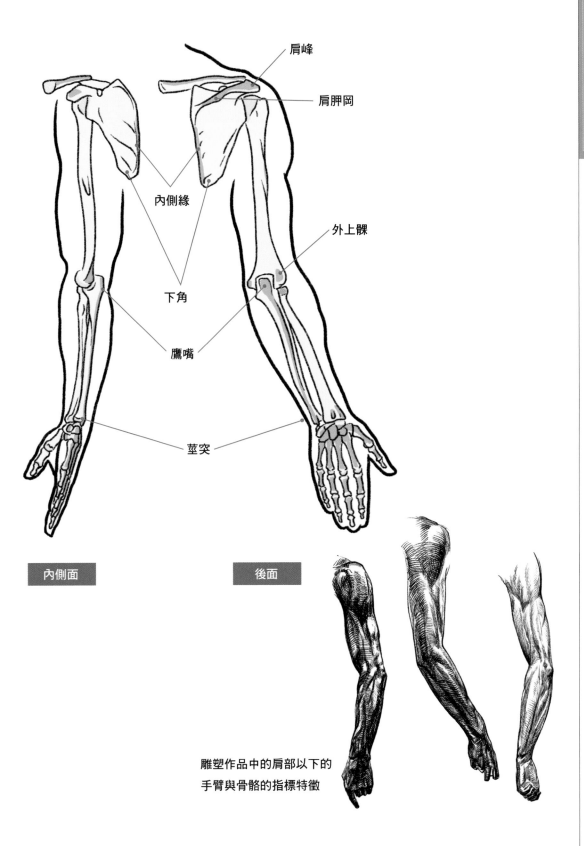

肩峰

肩胛岡

內側緣

外上髁

下角

鷹嘴

莖突

內側面

後面

雕塑作品中的肩部以下的
手臂與骨骼的指標特徵

下肢的骨骼與指標特徵

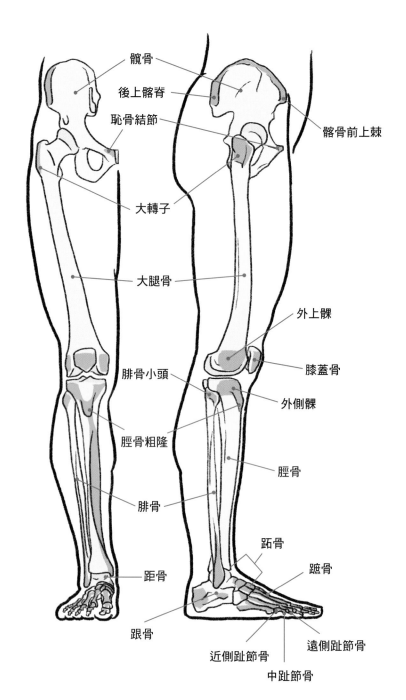

髖骨

後上髂脊

恥骨結節

髂骨前上棘

大轉子

大腿骨

外上髁

膝蓋骨

腓骨小頭

外側髁

脛骨粗隆

脛骨

腓骨

距骨

蹠骨

距骨

跟骨

遠側趾節骨

近側趾節骨

中趾節骨

下肢各領域的骨骼如下所列。

下肢帶（腰部）：髖骨（左右兩側的髖骨與薦骨連結後成為骨盆）

大腿：大腿骨、膝蓋骨

小腿：脛骨、腓骨

足部：距骨（7塊）、蹠骨（5塊）

腳趾（足部的指節）：近側趾節骨、中趾節骨（拇趾以外）、遠側趾節骨

上圖已標示出記住後會很方便的名稱用語以及指標特徵（紅色範圍）。

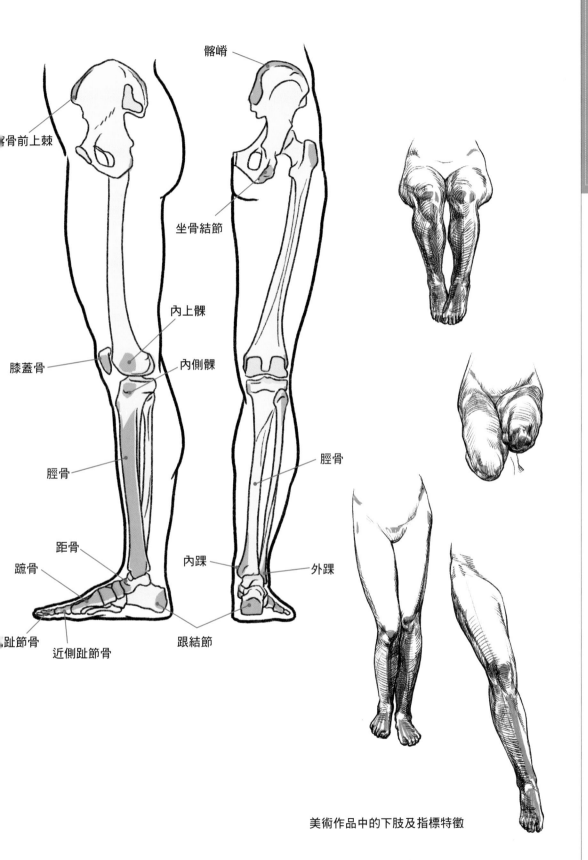

髂嵴

髂骨前上棘

坐骨結節

內上髁

膝蓋骨

內側髁

脛骨

脛骨

距骨

蹠骨

內踝

外踝

趾節骨

近側趾節骨

跟結節

美術作品中的下肢及指標特徵

軀幹的關節與動作

軀幹的關節與動作

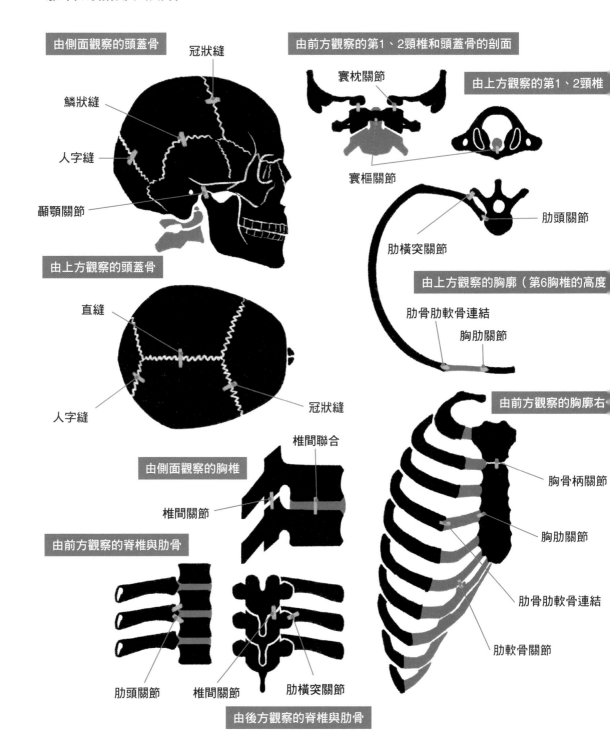

由側面觀察的頭蓋骨
冠狀縫
鱗狀縫
人字縫
顳顎關節

由前方觀察的第1、2頸椎和頭蓋骨的剖面
寰枕關節
由上方觀察的第1、2頸椎
寰樞關節

由上方觀察的頭蓋骨
直縫
人字縫
冠狀縫

肋頭關節
肋橫突關節

由上方觀察的胸廓（第6胸椎的高度
肋骨肋軟骨連結
胸肋關節

椎間聯合
由側面觀察的胸椎
椎間關節

由前方觀察的胸廓右
胸骨柄關節
胸肋關節
肋骨肋軟骨連結
肋軟骨關節

由前方觀察的脊椎與肋骨
肋頭關節
椎間關節
肋橫突關節

由後方觀察的脊椎與肋骨

部的動作（寰枕關節、寰樞關節、頸椎的動作）：彎曲頸部、向後仰、傾斜頭部、迴旋頭部、使

部向前方凸出、收縮下巴。

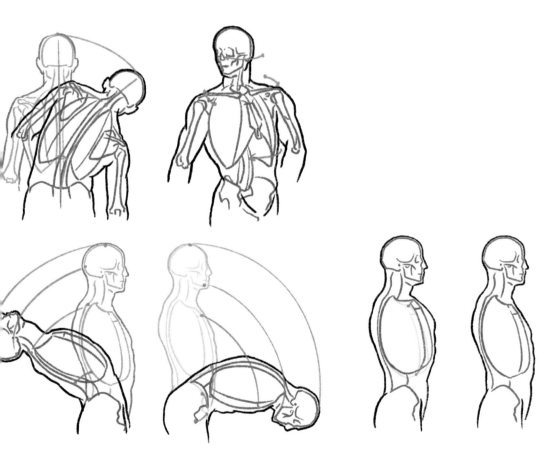

脊椎的動作：彎曲軀幹、伸展軀幹、向側方傾斜、迴旋。　　　胸廓的動作：吸氣、吐氣。

上肢的關節與主要動作

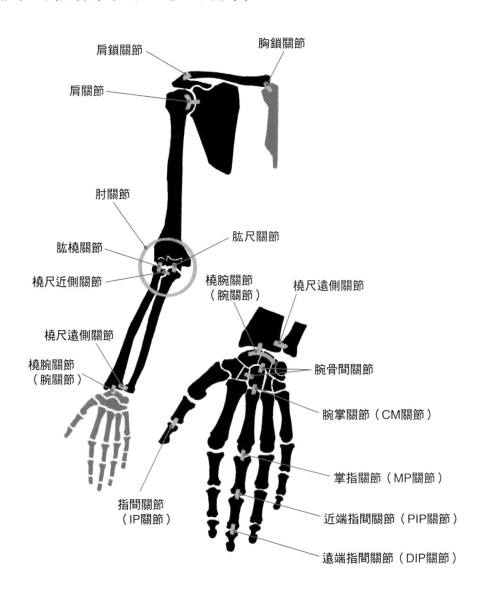

肩鎖關節
胸鎖關節
肩關節
肘關節
肱橈關節
肱尺關節
橈尺近側關節
橈腕關節（腕關節）
橈尺遠側關節
橈尺遠側關節
橈腕關節（腕關節）
腕骨間關節
腕掌關節（CM關節）
掌指關節（MP關節）
指間關節（IP關節）
近端指間關節（PIP關節）
遠端指間關節（DIP關節）

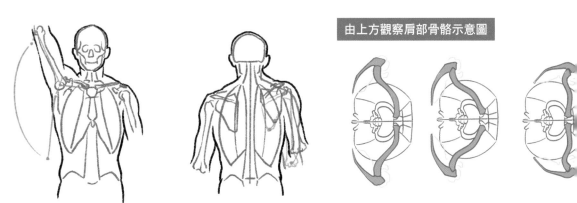

由上方觀察肩部骨骼示意圖

胸鎖關節（連結胸骨和鎖骨）：將手臂抬高至水平線之上、抬高肩膀、讓肩膀凸出前方或拉向後方。在由上方觀察的示意圖中，由左而右是正常狀態、肩膀向後拉、向前凸出。

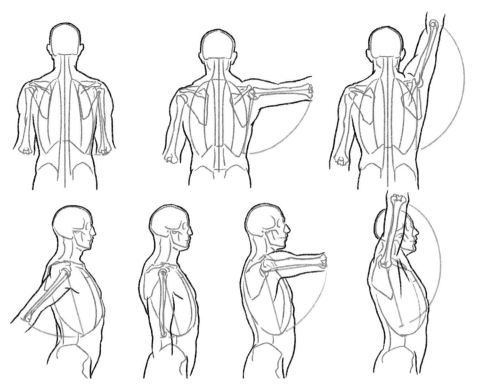

肩關節（連結肩胛骨和肱骨）：放下手臂、橫向揮動手臂、向前揮動手臂、向後揮動手臂。

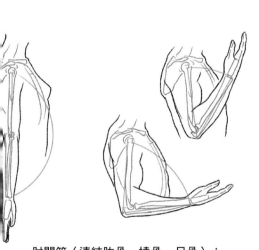

肘關節（連結肱骨、橈骨、尺骨）：
彎曲、伸展手肘、迴旋前臂。

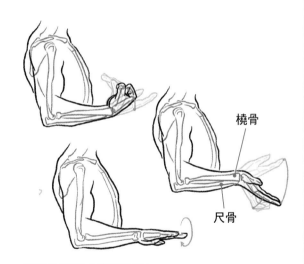

手腕的關節（橈腕關節）：
彎曲、伸展手腕、朝橈骨側彎曲、
朝尺骨側彎曲（參照第14頁）。

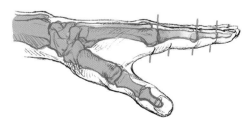

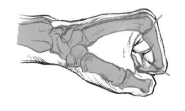

手指的關節（掌指關節、指間關節）：張開、閉合指間。彎曲、伸展手指。

下肢的關節與主要動作

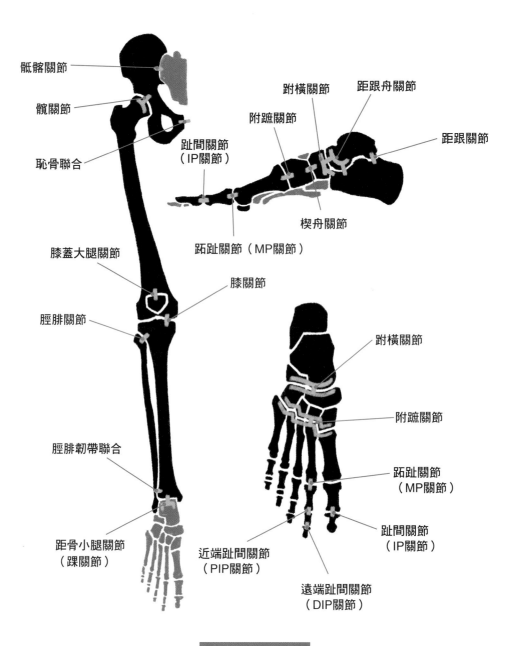

骶髂關節

髖關節

恥骨聯合

趾間關節
（IP關節）

跗橫關節

附蹠關節

距跟舟關節

距跟關節

楔舟關節

蹠趾關節（MP關節）

膝蓋大腿關節

膝關節

脛腓關節

跗橫關節

附蹠關節

脛腓韌帶聯合

蹠趾關節
（MP關節）

距骨小腿關節
（踝關節）

近端趾間關節
（PIP關節）

趾間關節
（IP關節）

遠端趾間關節
（DIP關節）

下肢關節的模式圖

髖關節（連結髖骨與大腿骨）：讓大腿向前抬高、向後擺動、張開、併攏雙腳、迴旋大腿。

膝關節（連結大腿骨與脛骨）：彎曲、伸展膝部、當膝蓋彎曲時、迴旋小腿。

距骨小腿關節（踝關節）：彎曲、伸展腳踝。將足部的外側緣抬高、內側緣抬高。

腳趾關節的功能：彎曲、伸展腳趾、張開、閉合。

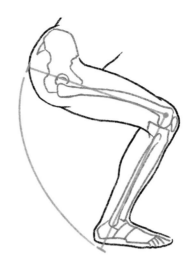

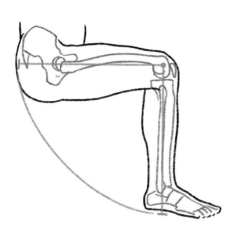

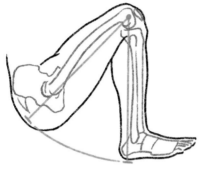

當足部離地時的腳部屈曲狀態

當足部撐地時的腳部屈曲狀態

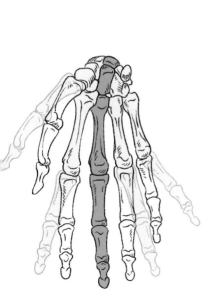

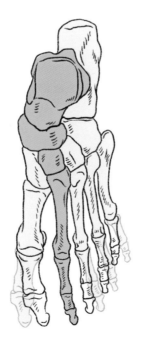

手指腳趾的運動軸：

手指腳趾的開合是以軸指（趾）為
中心。記住手指的軸指是中指（第
三指），而腳趾的軸趾是食趾（第
二指），在進行肢體表現時會很方
便。

全身的肌肉

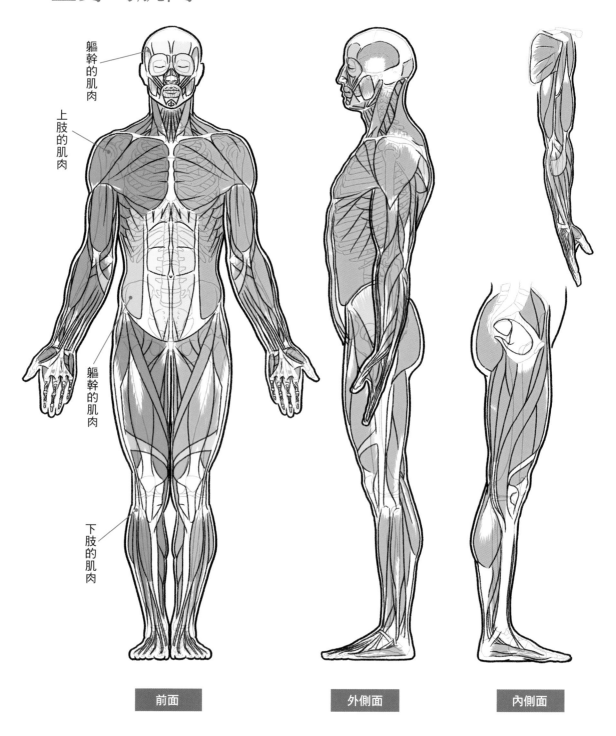

軀幹的肌肉

上肢的肌肉

軀幹的肌肉

下肢的肌肉

前面　　　**外側面**　　　**內側面**

肌肉是將骨骼和骨骼相連在一起，並透過收縮來進行運動的軟組織，全身約有600處。紅色的肌肉纖維收縮後形成隆起，以此來活動骨骼。白色的肌腱具有彈性，牢固地將骨骼與肌纖維連結在一起。

肌肉主要是規定出人體外形中的隆起、凹溝形狀以及體格。在學習各處肌肉的細節之前，首先要去了解全身的外觀與軀幹、上肢和下肢的配置，這樣就會更容易記住各部位之間的位置關係。

顏色區分　黃色：軀幹的肌肉　藍色：上肢的肌肉　綠色：下肢的肌肉

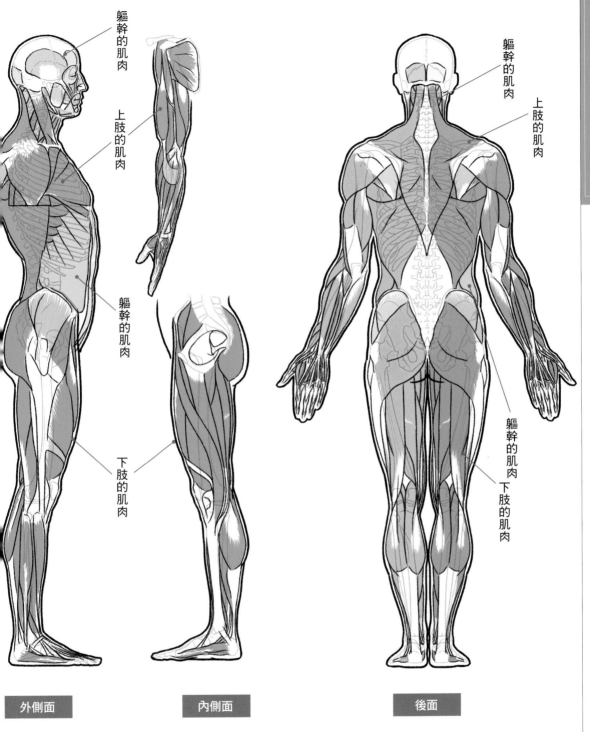

躯幹的肌肉

上肢的肌肉

躯幹的肌肉

下肢的肌肉

躯幹的肌肉

上肢的肌肉

躯幹的肌肉
下肢的肌肉

外側面

內側面

後面

軀幹的肌群

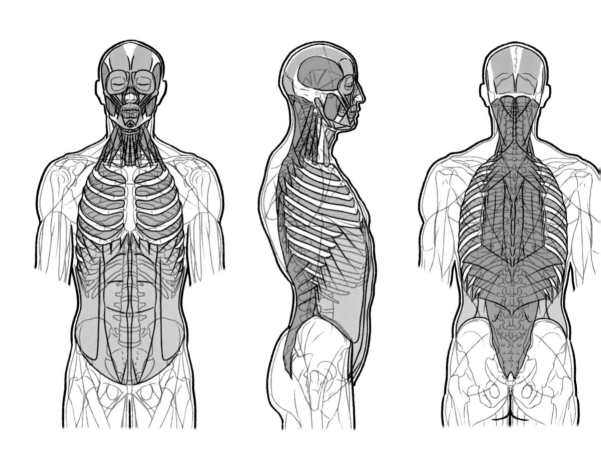

顏色區分和主要的作用

1 橙色：表情肌群　主要的作用／做出表情

2 綠色：咀嚼肌群　主要的作用／張開嘴、活動下巴

3 水藍色：舌骨肌群　主要的作用／彎曲頸部、活動舌頭

4 紅色：斜角肌群　主要的作用／傾斜頸部、迴旋頸部

5 藍色：深層背肌　主要的作用／伸展從頸部到腰部的部位、活動肋骨、保持軀體的平衡

6 粉紅色：肋間肌群　主要的作用／呼吸

7 黃色：腹肌群　主要的作用／彎曲、迴旋腹部

軀幹的肌群可以分為上面的7種。

1 表情肌群

要是由控制眼睛、口部等開口部的張開、閉合的肌肉構成。左側是將眼睛、鼻子、口部、頭部的肌肉群以顏
進行區分。

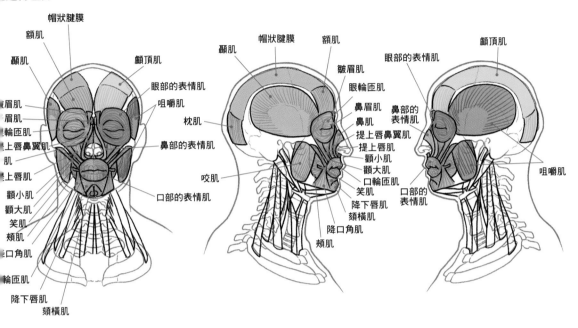

2 咀嚼肌群

這是頭部最發達的肌肉,甚至會影響到臉部的外形。

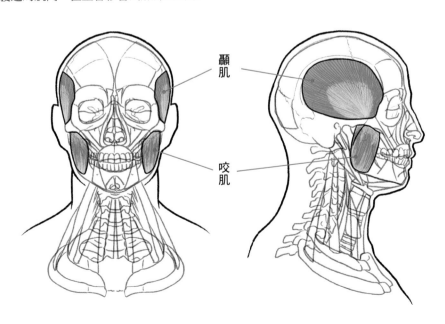

3 舌骨肌群

此處肌群會形成下頷底面與前傾部的起伏形狀。左側為舌骨上下的肌群。

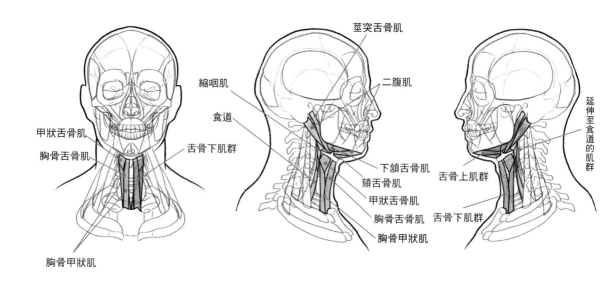

茎突舌骨肌
二腹肌
縮咽肌
食道
舌骨下肌群
甲狀舌骨肌
胸骨舌骨肌
下頷舌骨肌
頦舌骨肌
甲狀舌骨肌
胸骨舌骨肌
胸骨甲狀肌
胸骨甲狀肌
延伸至食道的肌群
舌骨上肌群
舌骨下肌群

4 斜角肌群

以傾斜的角度連結頸椎的側面與胸廓的階梯狀外觀。

5 深層背肌

填埋脊椎與枕骨部、肋角（參考第13頁的後面）之間的空隙。會在背部正中央形成凹溝。

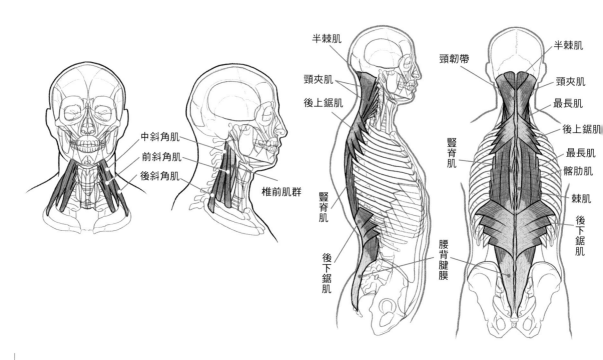

中斜角肌
前斜角肌
後斜角肌
椎前肌群

半棘肌
頸夾肌
後上鋸肌
豎脊肌
後下鋸肌
頸韌帶
半棘肌
頸夾肌
最長肌
後上鋸肌
最長肌
髂肋肌
棘肌
後下鋸肌
腰背腱膜

6 肋間肌群

要是填埋上下肋骨之間空隙的肌群。一般情形下不會凸出於肋骨形狀之外。

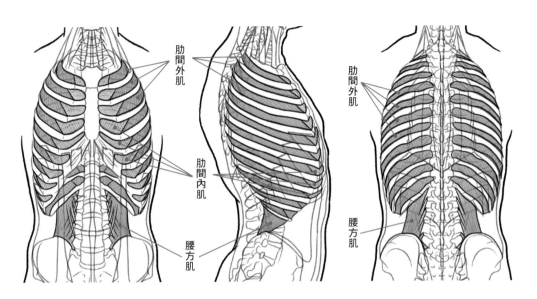

7 腹肌群

填埋胸廓與骨盆之間的空隙。由於腹部中間沒有骨骼的關係，會因為姿勢的不同而造成外形很大的變化。

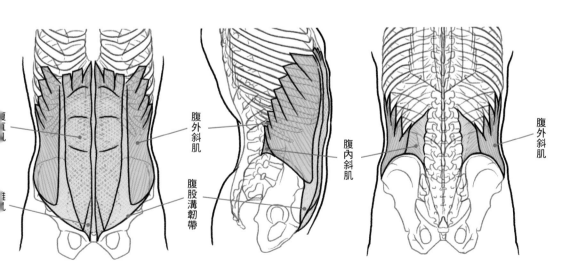

上肢的肌群

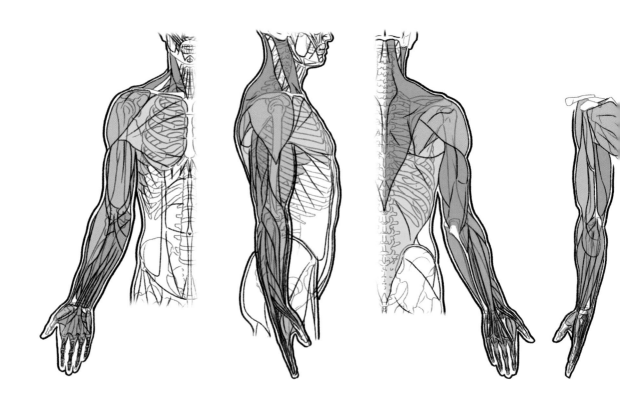

顏色區分和主要的作用

1 綠色：肩部的肌群　主要的作用／抬起肩膀、向後拉、活動頭部和頸部

2 黃色：腋窩肌群　主要的作用／手臂向正中間靠攏、手臂向後拉、收緊腋窩

3 粉紅色：迴旋、外展肌群　主要的作用／外展、迴旋肱骨的上部

4 水藍色：肩胛骨內側緣肌群　主要的作用／旋轉、控制肩胛骨的內側緣

5 橙色：上臂的屈肌群　主要的作用／彎曲肘部

6 藍色：上臂的伸肌群　主要的作用／伸展肘部

7 紫色：前臂的屈肌群　主要的作用／彎曲手腕、彎曲手指

8 紅色：前臂的伸肌群　主要的作用／反折手腕、伸展手指

9 黃綠色：掌內肌群　主要的作用／活動拇指和小指的根部、開閉手指

本書為了減輕記憶肌肉細節的難度，以一套肌群（小組）為單位進行顏色區分來加以解說。

如果以肌群組合來理解的話，上肢只需要記住9種就可以了。

上肢肌肉比外觀看起來的範圍更廣，覆蓋到胸部、肩部以及整個背部。

肩部的肌群　在頸部的側面形成傾斜的隆起形狀，以及在肩部上方的傾斜角度。

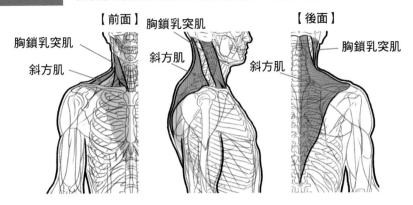

【前面】
胸鎖乳突肌
胸鎖乳突肌
斜方肌
斜方肌
【後面】
胸鎖乳突肌
斜方肌

腋窩的肌群　形成胸腔和軀體的倒三角形輪廓，以及兩側腋下前後的隆起形狀。

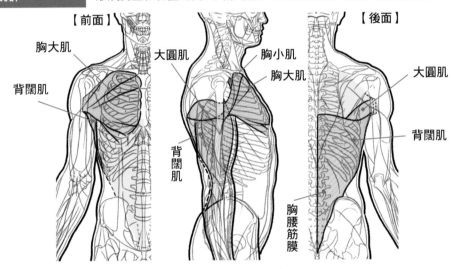

【前面】
胸大肌
背闊肌
大圓肌
胸小肌
胸大肌
背闊肌
【後面】
大圓肌
背闊肌
胸腰筋膜

迴旋、外展肌群　覆蓋在肩胛骨的表面。形成肩峰的隆起形狀並會影響肩寬的尺寸。

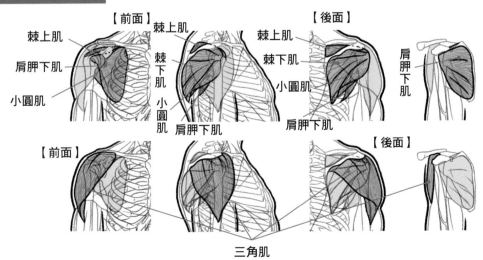

【前面】
棘上肌
肩胛下肌
小圓肌
棘上肌
棘下肌
小圓肌
肩胛下肌
【後面】
棘上肌
棘下肌
小圓肌
肩胛下肌
肩胛下肌

【前面】
【後面】

三角肌

4 肩胛骨內側緣的肌群　在頸部的側面形成傾斜角度。在肩胛骨的下方形成斜向的起伏形狀。在腋下開鋸齒狀的起伏形狀。

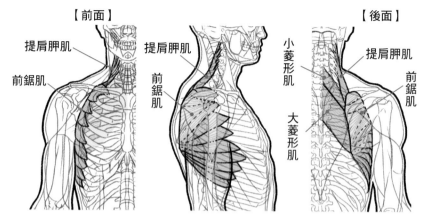

【前面】

提肩胛肌
前鋸肌

提肩胛肌
前鋸肌

【後面】

小菱形肌
大菱形肌

提肩胛肌
前鋸肌

5 上臂的屈肌群　在上臂的前方與前臂的側面形成隆起形狀。

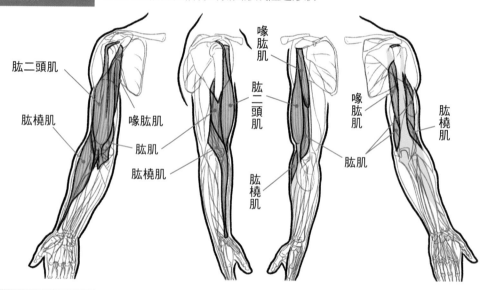

肱二頭肌
肱橈肌
喙肱肌
肱肌
肱橈肌

喙肱肌
肱二頭肌
肱橈肌

喙肱肌
肱肌
肱橈肌

6 上臂的伸肌群　在上臂的後面與肘部的外側形成隆起形狀。

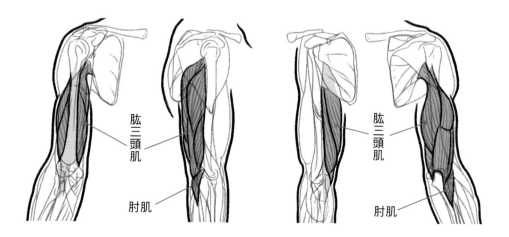

肱三頭肌
肘肌

肱三頭肌
肘肌

前臂的屈肌群　在前臂的內側前方形成隆起形狀。大部分的肌肉都起始自肱骨的內上髁。

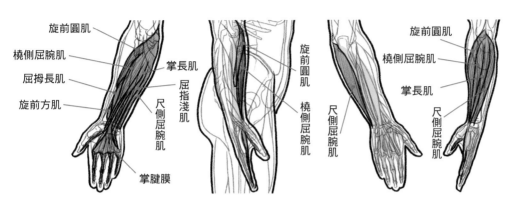

旋前圓肌
橈側屈腕肌
屈拇長肌
旋前方肌
掌長肌
屈指淺肌
尺側屈腕肌
掌腱膜
旋前圓肌
橈側屈腕肌
旋前圓肌
橈側屈腕肌
掌長肌
尺側屈腕肌
尺側屈腕肌

前臂的屈肌群　在前臂的外側後方形成隆起形狀。大部分的肌肉都起始自肱骨的外上髁。

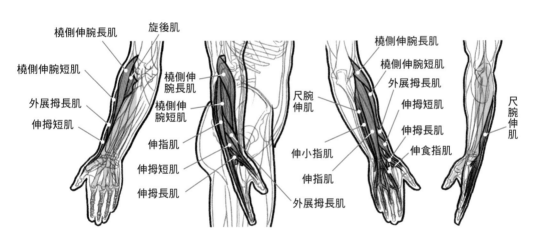

橈側伸腕長肌
旋後肌
橈側伸腕短肌
外展拇長肌
伸拇短肌
橈側伸腕長肌
橈側伸腕短肌
伸指肌
伸拇短肌
伸拇長肌
尺腕伸肌
伸小指肌
伸指肌
外展拇長肌
橈側伸腕長肌
橈側伸腕短肌
外展拇長肌
伸拇短肌
伸拇長肌
伸食指肌
尺腕伸肌

掌內肌群　在手掌的拇指與小指的根部形成隆起形狀。填埋掌骨的間隙。

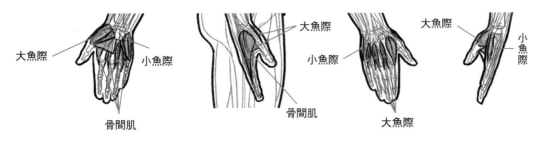

大魚際
小魚際
骨間肌
大魚際
小魚際
骨間肌
大魚際
大魚際
小魚際

下肢的肌群

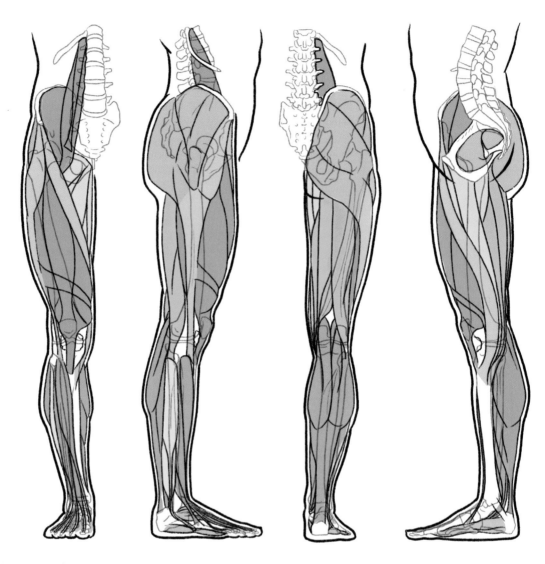

顏色區分和主要的作用

1 綠色：腰肌群　主要的作用／彎曲髖關節

2 粉紅色：臀肌群　主要的作用／將腿部向後拉、張開腿部、直立時維持穩定

3 水藍色：髂骨前上棘的肌群　主要的作用／彎曲髖關節、膝關節、迴旋大腿

4 黃色：內收肌群　主要的作用／收合腿部

5 藍色：大腿的伸肌群　主要的作用／彎曲髖關節、伸展膝部

6 橙色：大腿的屈肌群　主要的作用／將腿部向後拉、彎曲膝部

7 紅色：小腿前方肌群　主要的作用／向上翹起腳踝和腳趾

8 淺黃色：腓骨肌群　主要的作用／抬高足部的外側

9 紫色：小腿後方的肌群　主要的作用／彎曲膝部和腳踝、彎曲腳趾

10 淺綠色：足部的肌群　主要的作用／彎曲、伸直、開閉腳趾

下肢的肌群可以分類為上面10種。

| 腰肌群 | 這就是所謂的深層肌肉，有一部分會在腹股溝韌帶的下方顯現於皮下。 |

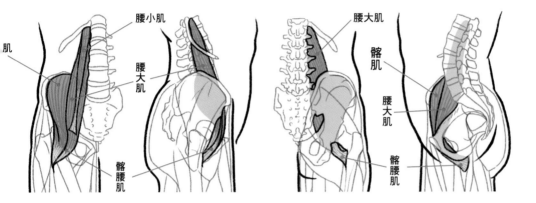

| 2 臀肌群 | 在髂崤的下方形成臀部的肌肉分量感。 |

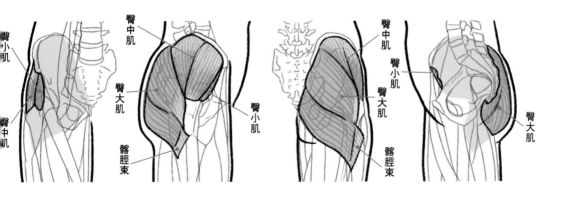

3 髂骨前上棘的肌群

在大腿的側面牽引著韌帶，在大腿的前面則是形成凹溝形狀。

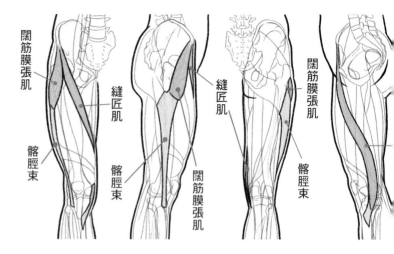

闊筋膜張肌　縫匠肌　髂脛束　縫匠肌　闊筋膜張肌　闊筋膜張肌　髂脛束

4 內收肌群

形成大腿內側的起伏形狀。

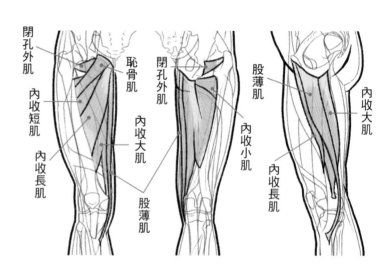

閉孔外肌　恥骨肌　閉孔外肌　股薄肌　內收短肌　內收大肌　內收大肌　內收長肌　內收小肌　內收長肌　股薄肌

5 大腿的伸肌群

形成大腿前方的肌肉分量感。

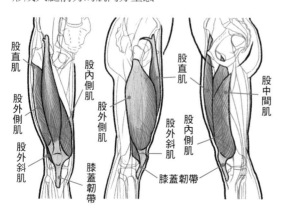

股直肌　股內側肌　股直肌　股外側肌　股外側肌　股中間肌　股外斜肌　股內側肌　膝蓋韌帶　股外斜肌　膝蓋韌帶

6 大腿的屈肌群

形成大腿後面的起伏形狀。也稱為腿後腱。

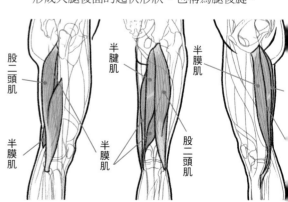

股二頭肌　半腱肌　半膜肌　半膜肌　半膜肌　股二頭肌

小腿前方肌群

裡脛骨與腓骨之間的凹溝，形成小腿前面的起伏形狀。

8 腓骨肌群

覆蓋住腓骨，形成小腿外側的凹溝與起伏形狀。

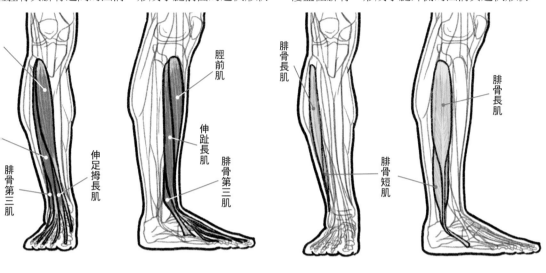

小腿後方的肌群

裡脛骨與腓骨之間的凹
，並形成小腿肚的肌肉分
成。

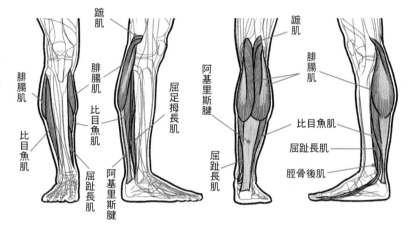

足部的肌群

背的肌肉很容易觀察，腳底
肌肉則會被厚實的皮下組織
住看不見。

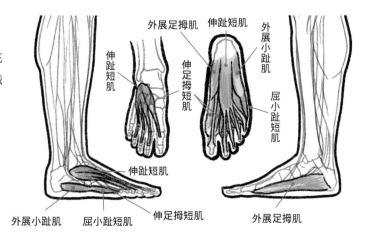

手腳的細節

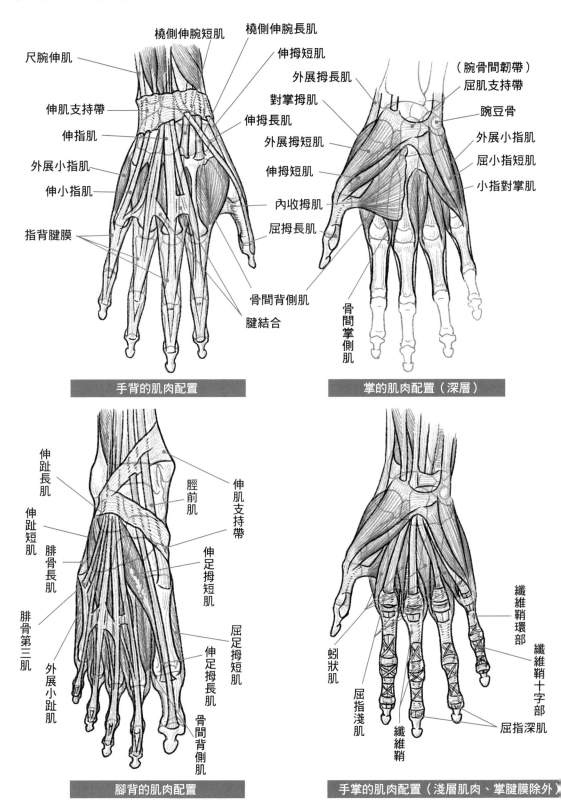

手背的肌肉配置

橈側伸腕短肌
橈側伸腕長肌
伸拇短肌
外展拇長肌
對掌拇肌
伸拇長肌
外展拇短肌
伸拇短肌
內收拇肌
屈拇長肌
尺腕伸肌
伸肌支持帶
伸指肌
外展小指肌
伸小指肌
指背腱膜
骨間背側肌
腱結合

掌的肌肉配置（深層）

（腕骨間韌帶）
屈肌支持帶
腕豆骨
外展小指肌
屈小指短肌
小指對掌肌
骨間掌側肌

腳背的肌肉配置

伸趾長肌
脛前肌
伸肌支持帶
伸趾短肌
腓骨長肌
伸足拇短肌
屈足拇短肌
腓骨第三肌
伸足拇長肌
外展小趾肌
骨間背側肌

手掌的肌肉配置（淺層肌肉、掌腱膜除外）

纖維鞘環部
纖維鞘十字部
蚓狀肌
屈指淺肌
纖維鞘
屈指深肌

手腳的肌肉構造因為過於密集繁瑣，美術解剖學的教科書大多會將其割愛省略。像這樣的細節部位，只能透反覆的臨摹以及背誦來掌握好位置關係了。

軀體的剖面

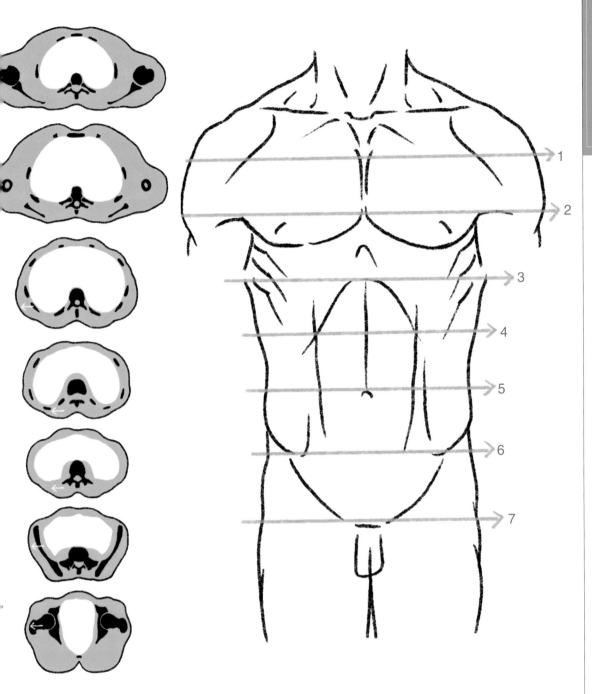

剖面圖　每張圖的上側為前方，下側為後方。

顏色區分　黑色：骨骼　黃色：肌肉及皮下組織　白色：體腔（收納內臟的空間）

手臂的剖面

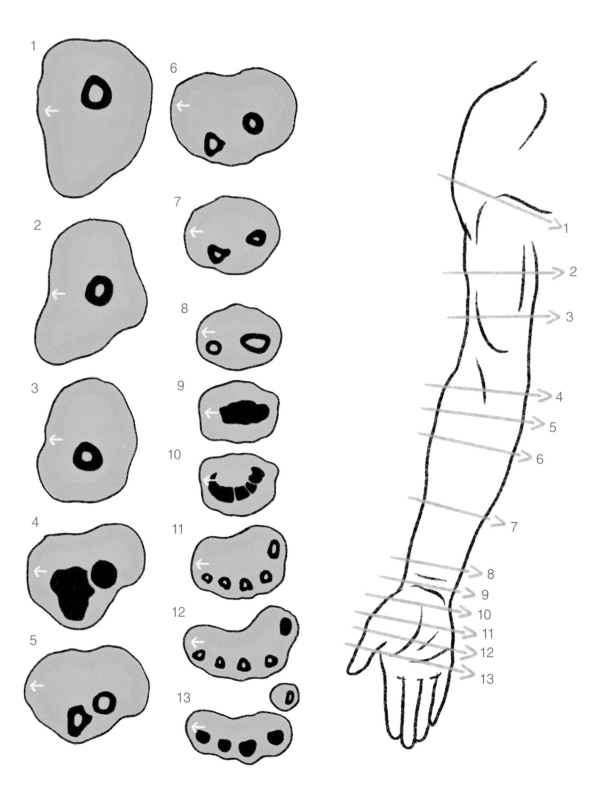

剖面圖　每張圖的上側為前方，下側為後方。

顏色區分　黑色：骨骼　黃色：肌肉及皮下組織

部部的剖面

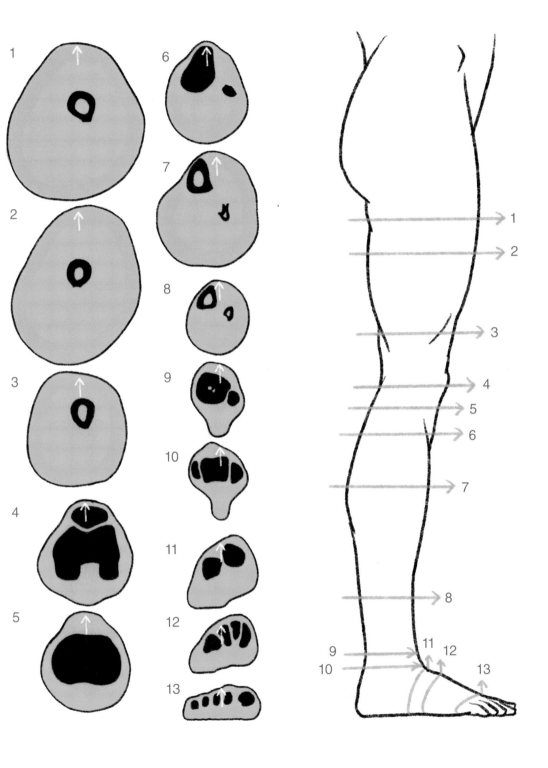

剖面圖　每張圖的上側為前方，下側為後方。

顏色區分　黑色：骨骼　黃色：肌肉及皮下組織

皮靜脈

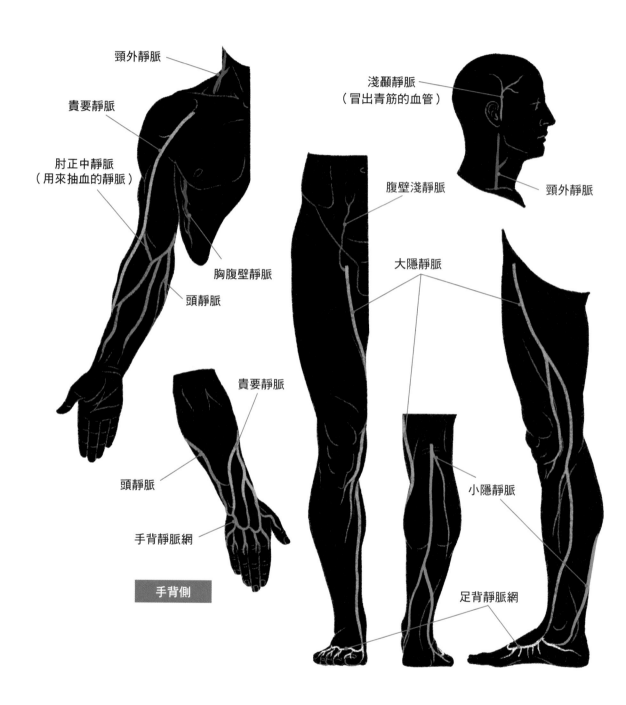

頸外靜脈

貴要靜脈

肘正中靜脈
（用來抽血的靜脈）

胸腹壁靜脈

頭靜脈

淺顳靜脈
（冒出青筋的血管）

頸外靜脈

腹壁淺靜脈

大隱靜脈

貴要靜脈

頭靜脈

手背靜脈網

小隱靜脈

足背靜脈網

手背側

在美術表現中會運用到的皮下血管（皮靜脈）有11種。在皮下組織裡，因為沒有讓血管通過的既定凹溝或是[]
隙，所以每個人的血管彎曲角度和分岐方式都有很大的差異。

脂肪體

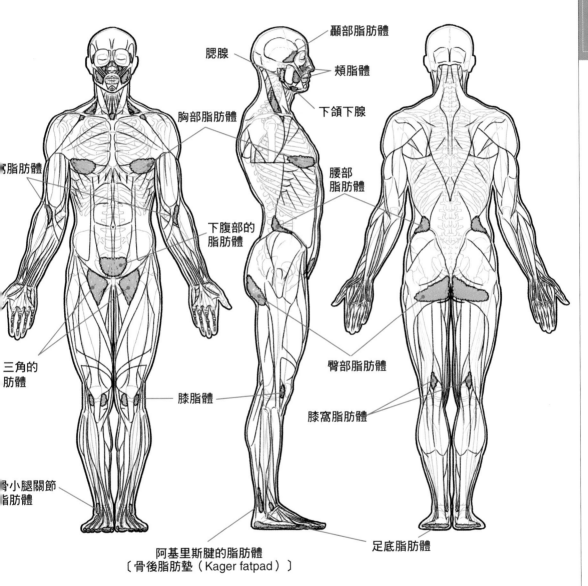

顳部脂肪體

腮腺

頰脂體

下頜下腺

胸部脂肪體

腰部脂肪體

脂肪體

下腹部的脂肪體

三角的脂肪體

膝脂體

臀部脂肪體

膝窩脂肪體

骨小腿關節脂肪體

阿基里斯腱的脂肪體〔骨後脂肪墊（Kager fatpad）〕

足底脂肪體

是臀部和腳底等需要緩衝的部位或是被肌肉包圍的凹陷部位等等，這些在構造上都是容易積存皮下脂肪的地 。雖然每個人的脂肪量差異很大，但圖中所示的地方，即使是身材較瘦的人也會積累一定程度的脂肪。

於在臉部的部分，下巴周圍分泌唾液的腺體發達，會像脂肪一樣填補骨頭和肌肉的間隙。

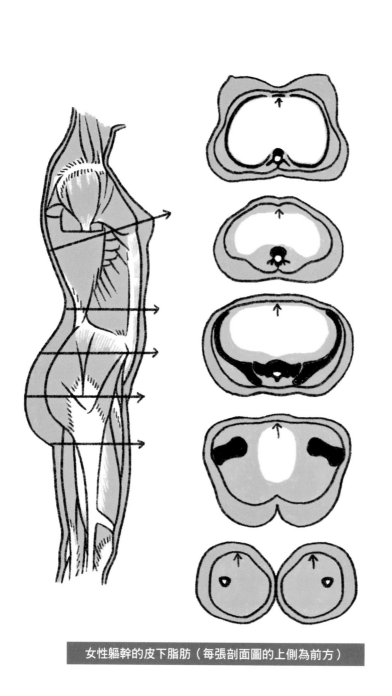

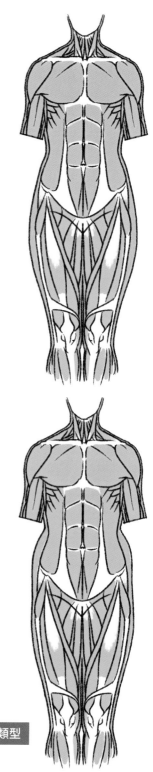

女性軀幹的皮下脂肪（每張剖面圖的上側為前方）

腰部周圍的皮下脂肪的各種變化類型

女性在軀幹和四肢根部的脂肪發達。因此，外形平順而且帶有圓潤感。特別是包含乳腺在內的乳房以及腰部臀部脂肪較厚，幾乎完全覆蓋住肌肉的起伏。從正面觀察軀幹時的輪廓有各種不同的變化類型，比方說有脂肪積蓄在腰部高度的類型以及脂肪積蓄在臀部高度的類型等等。

體表用語

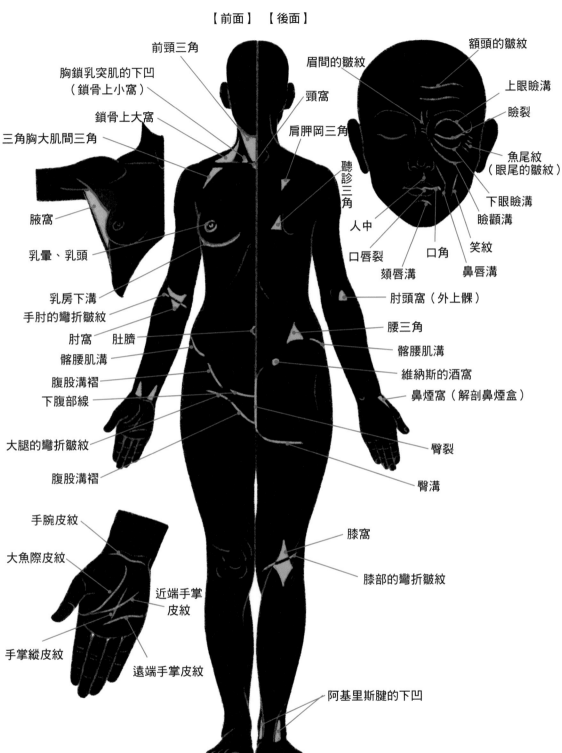

【前面】 【後面】

前頸三角

胸鎖乳突肌的下凹
（鎖骨上小窩）

鎖骨上大窩

三角胸大肌間三角

腋窩

乳暈、乳頭

乳房下溝

手肘的彎折皺紋

肘窩　　肚臍

髂腰肌溝

腹股溝褶

下腹部線

大腿的彎折皺紋

腹股溝褶

手腕皮紋

大魚際皮紋

近端手掌
皮紋

手掌縱皮紋

遠端手掌皮紋

眉間的皺紋

頸窩

肩胛岡三角

聽診三角

人中

口唇裂

頦唇溝

額頭的皺紋

上眼瞼溝

瞼裂

魚尾紋
（眼尾的皺紋）

下眼瞼溝

瞼顴溝

口角

笑紋

鼻唇溝

肘頭窩（外上髁）

腰三角

髂腰肌溝

維納斯的酒窩

鼻煙窩（解剖鼻煙盒）

臀裂

臀溝

膝窩

膝部的彎折皺紋

阿基里斯腱的下凹

體表面出現的皺紋、溝痕和下凹有幾個是有自己的名字。皺紋和溝痕主要是由彎曲關節時形成的一條或多條小的皮膚線所構成。下凹則出現在肌肉和骨頭包圍的區域，呈現三角形，或兩個三角形組合而成的菱形。

臉部的區分

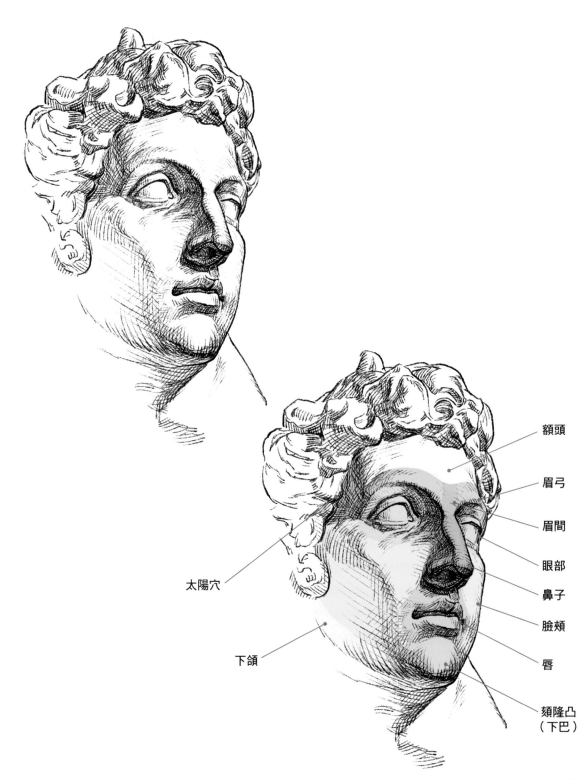

額頭

眉弓

眉間

眼部

鼻子

臉頰

唇

頦隆凸
（下巴）

太陽穴

下頜

臉部的部位區分，是以凹溝或起伏形狀作為區分的界線。其實各部位都是以形狀和緩的面塊連接在一起，因不需要刻意做出不必要的區分，但如果記住這些部位區分的話，對於理解用語的涵義會很有幫助。

眼睛、眼瞼

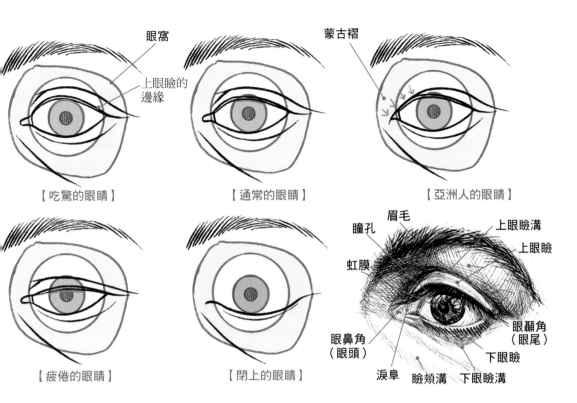

眼窩
上眼瞼的邊緣
【吃驚的眼睛】

蒙古褶
【亞洲人的眼睛】

【通常的眼睛】

【疲倦的眼睛】

【閉上的眼睛】

眉毛
瞳孔
虹膜
上眼瞼溝
上眼瞼
眼顳角（眼尾）
眼鼻角（眼頭）
下眼瞼
淚阜 **瞼頰溝** **下眼瞼溝**

睛是容納在眼窩裡，直徑25mm左右的球形器官。所謂的黑眼珠（虹膜），指的是直徑11mm左右，在其中有可以吸收光線的瞳孔開口。

瞼幾乎只有上眼瞼可以開閉，而且開閉的狀態稍有不同，給人的印象就會有很大的變化。觀察的重點在於"黑眼珠和上眼瞼的邊緣接觸的面積有多少"。

虹膜，也就是所謂的黑眼珠，根據人種的不同，顏色也有各種不同。大致可以分為黃色、綠色、藍色、灰色，再加上各自顏色的深淺不同。圖示乃基於保羅・皮埃爾・布羅卡*的色彩分類。

※保羅・皮埃爾・布羅卡（Paul Pierre Broca，1826年6月28日－1880年7月9日）法國的醫生。解剖學家。

耳朵、鼻子

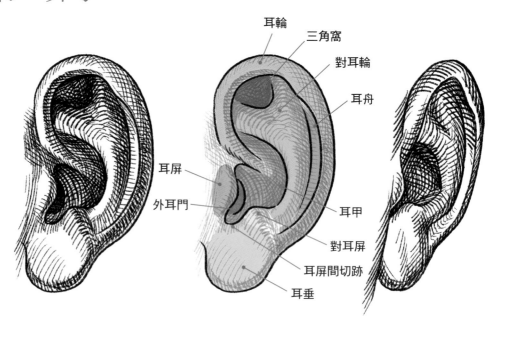

- 耳輪
- 三角窩
- 對耳輪
- 耳舟
- 耳屏
- 外耳門
- 耳甲
- 對耳屏
- 耳屏間切跡
- 耳垂

耳朵是大部分由軟骨形成的收音器官。試著把手放在耳朵後面，可以體驗到收音效果隨之提升。外形有較大個體差異，在美術作品中經常被隨意描繪。因此，這個部位也以容易看出作者的作畫習慣而出名。

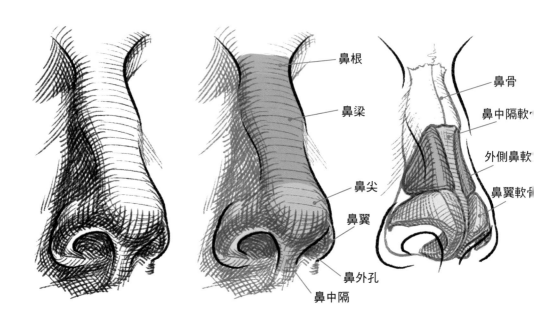

- 鼻根
- 鼻梁
- 鼻尖
- 鼻翼
- 鼻外孔
- 鼻中隔
- 鼻骨
- 鼻中隔軟
- 外側鼻軟
- 鼻翼軟骨

鼻子是從眉間最凹的地方，一直沿伸到嘴唇上方的三角錐型凸出部。鼻孔（鼻外孔）通常是朝向下方開口。據人種的不同，鼻子的寬度和立體深度也不同，總體上歐洲型的鼻子前後較長，非洲型的鼻子左右較寬。

口部、喉部

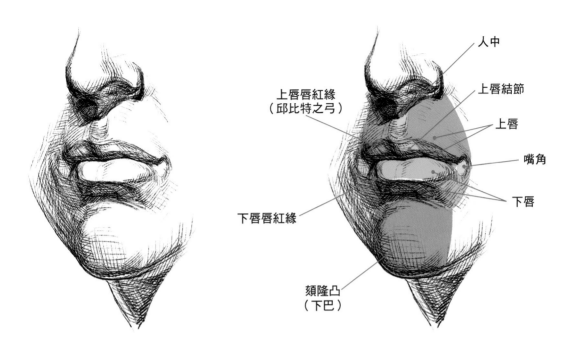

上唇唇紅緣
（邱比特之弓）

下唇唇紅緣

頦隆凸
（下巴）

人中

上唇結節

上唇

嘴角

下唇

口部的構造主要由嘴唇構成。嘴唇的範圍比外觀看起來要寬廣，包括鼻子下面、法令紋、下唇下面的凹溝都屬於嘴唇的範圍。

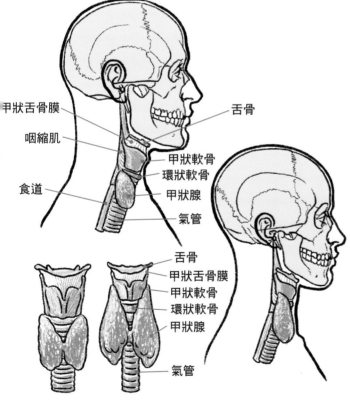

甲狀舌骨膜

咽縮肌

食道

舌骨

甲狀軟骨
環狀軟骨
甲狀腺
氣管

舌骨
甲狀舌骨膜
甲狀軟骨
環狀軟骨
甲狀腺

氣管

左下2張圖片是由前方觀察時的喉部構造。
左側是男性，右側是女性。

喉嚨是空氣和食物通過的管腔構造，與發聲有關。由舌骨、軟骨以及甲狀腺構成，男女性別差異很大。男性的喉部前方有發達的「喉結」，使得外形起伏較大。另一方面，女性的甲狀腺發達，使得頸部前方的形狀變得平滑。

毛流

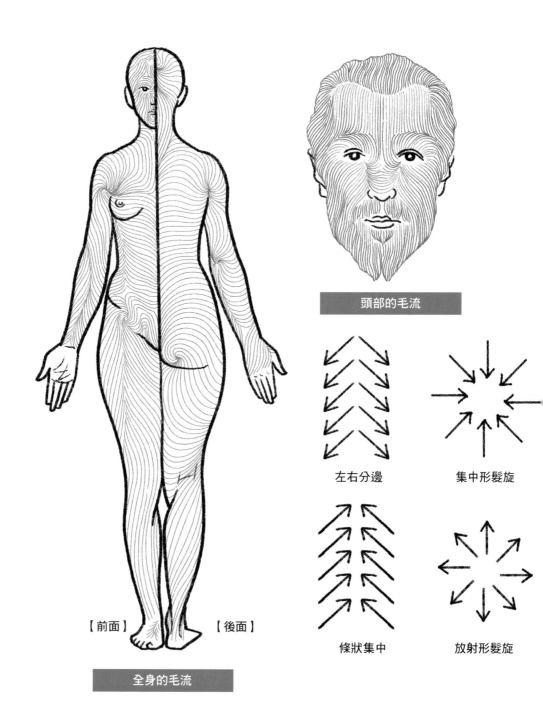

頭部的毛流

左右分邊　　　　集中形髮旋

條狀集中　　　　放射形髮旋

【前面】　　　　【後面】

全身的毛流

人的體毛當中，頭髮、眉毛、睫毛、腋毛、陰毛發達，其他大部分都生長著未發達的胎毛。嘴唇、手掌、底等處不長體毛。

毛髮生長的方向稱為毛流。最廣為人知的毛流是可以在頭頂觀察到的「髮旋」。理解毛流的形態，是對獸這類幻想人體的表現有好處的知識。按照圖示的大略毛流方向來梳理毛髮的話，就能做出富有真實感的現。

Part 2

美術解剖學的
小訣竅

學習解剖學的小訣竅（觀察人體的技巧）還有
冷門知識，對於理解人體的構造是相當重要的
一環。本章將為各位介紹近年來美術解剖學書
籍甚少提到，但又對造形創作來說很重要的小
訣竅和冷門知識。

簡易骨骼圖

前面　　　　　　　　　　外側面　　　　　　　　　　後面

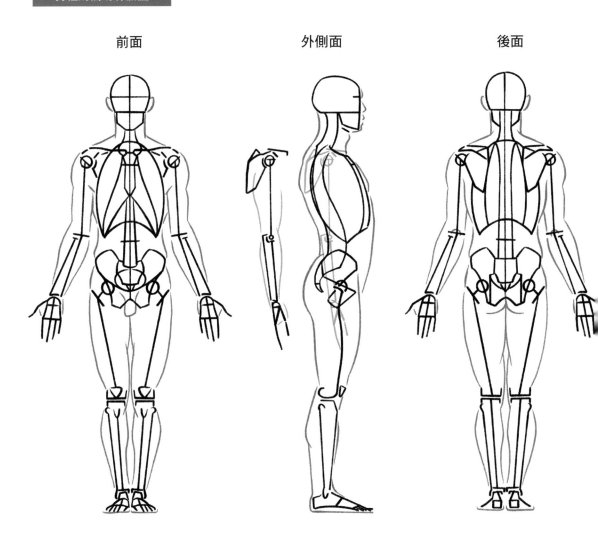

根據動畫或是CG的表現形式而定，有時將骨骼以簡化的方式呈現會比較恰當。
如果需要簡化骨骼的話，事先掌握以下要點，很容易就能呈現出來了。

・頭蓋骨、胸廓、骨盆、脊椎以及手腳的細小骨骼的分量感
・上肢和下肢的較長骨骼的軸心位置、關節部分的形狀和寬度
・較大肌肉附著位置的骨頭凸出形狀

上面的簡易骨骼圖只是一個例子，但是整理了很多重要的注意事項在其中。多練習幾次，將上圖記住的話，
後遇到各種姿勢的作品，也能快速推測出大概的骨骼位置。

前面　　　　　　　　外側面　　　　　　　　後面

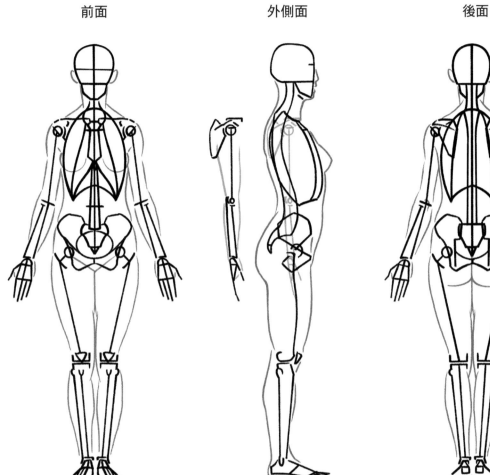

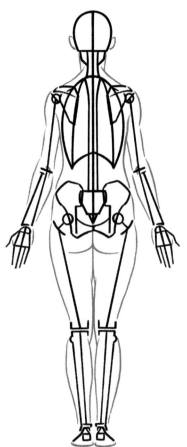

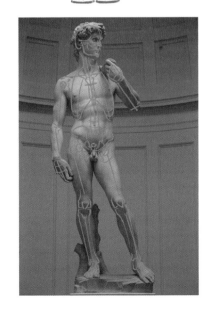

在雕塑作品的照片上描繪出
簡易骨骼圖的範例

簡易骨骼圖〈走路、跑步〉

這是應用於動畫簡易骨骼圖的練習。在連續照片或是角色人物的動畫上面描繪簡易骨骼圖。如果運用於檢查關節的位置和運動時的長度，就能讓形態保持穩定。

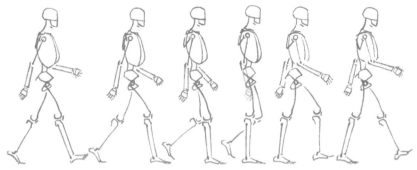

⟶ **移動方向（以下亦同）**

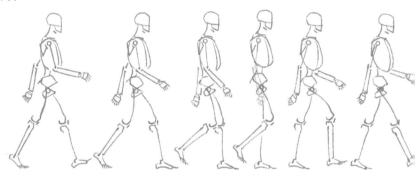

如果將簡易骨骼圖重疊在一起，就能觀察到平時看不到的運動軌跡。根據部位和運動時機的不同，移動量和方向也各有不同。

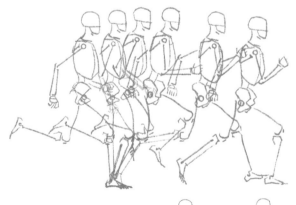

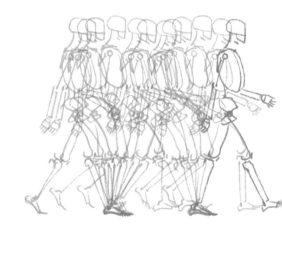

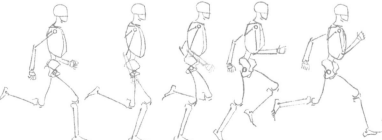

簡易骨骼圖〈登上階梯、跳躍〉

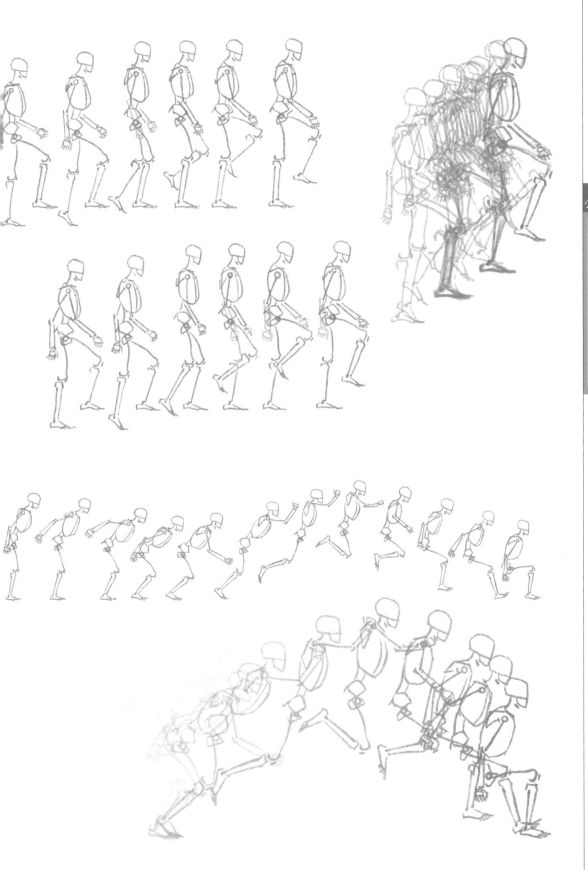

簡易骨骼圖〈倒立〉

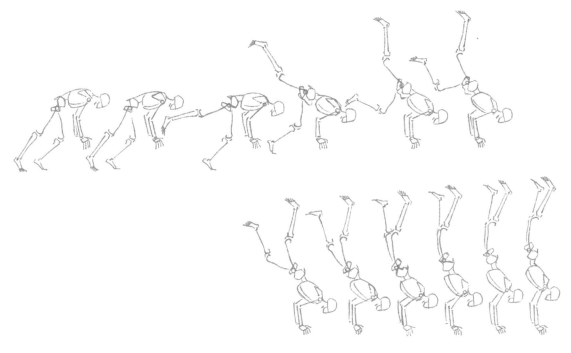

運動的速度並非保持一定。有時候會緩緩地移動，
有時則會快速大幅地移動。

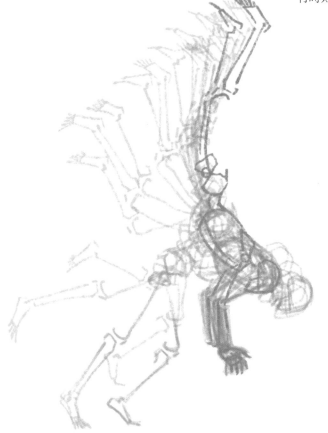

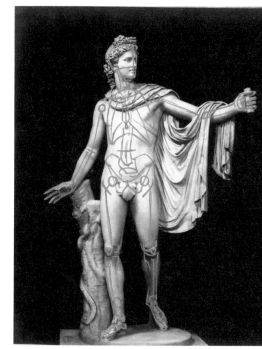

身體柔軟的骨骼變化

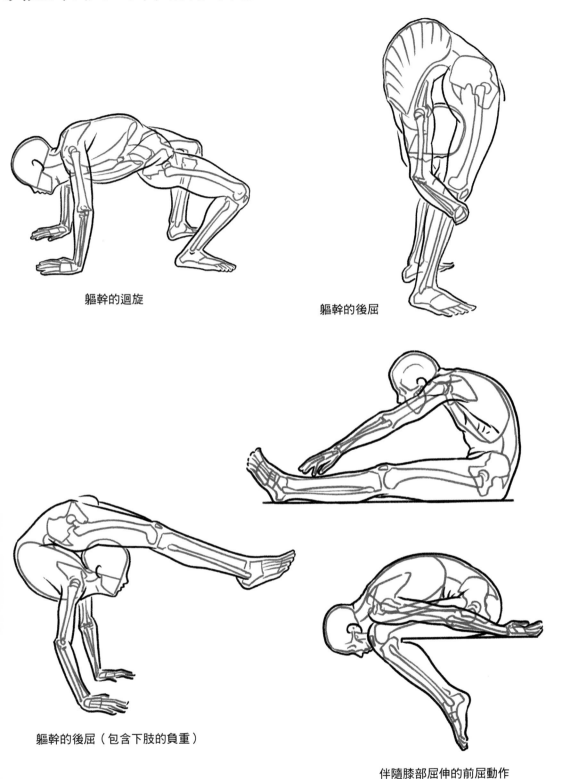

軀幹的迴旋

軀幹的後屈

軀幹的後屈（包含下肢的負重）

伴隨膝部屈伸的前屈動作

身體柔軟的人能夠做出乍看之下不知道怎麼會變成這樣的姿勢。即使是這樣令人費解的姿勢，如
果能從體表找出骨骼的指標特徵，也可以推測出大概的骨骼位置。

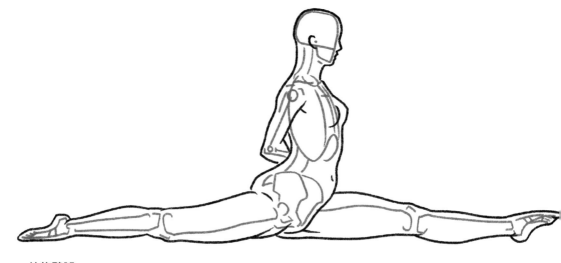

前後劈腿

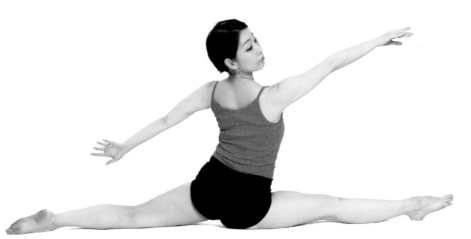

前後劈腿的照片

前後劈腿和側劈腿兩者容易混淆。但是只要
注意膝蓋的朝向,就可以理解髖關節的運動
方向不同。前後劈腿是屈曲和伸展,側劈腿
則是朝向左右的外展。

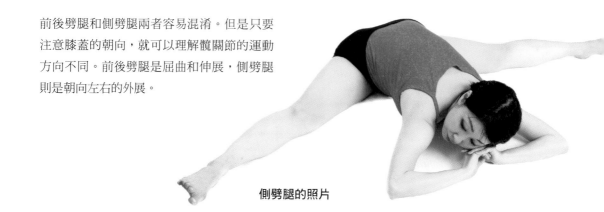

側劈腿的照片

肌肉收縮與伸長的法則

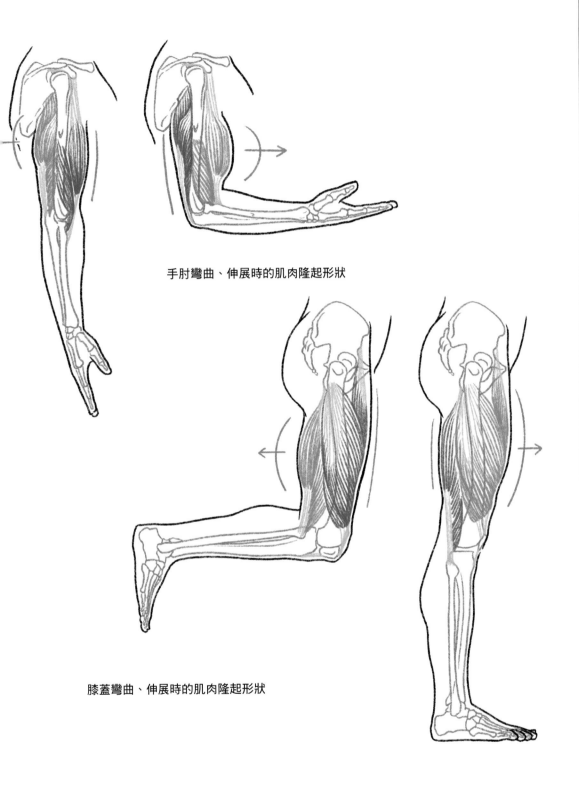

手肘彎曲、伸展時的肌肉隆起形狀

膝蓋彎曲、伸展時的肌肉隆起形狀

彎曲、伸展關節的時候，我們很容易去注意肌肉隆起形狀的一側，不過，也要去注意相反被拉伸的一側。如果將隆起的一側與被拉伸的一側，兩者為一組來意識的話，表現會更加自然。

以Z字型、流線型掌握輪廓的方法

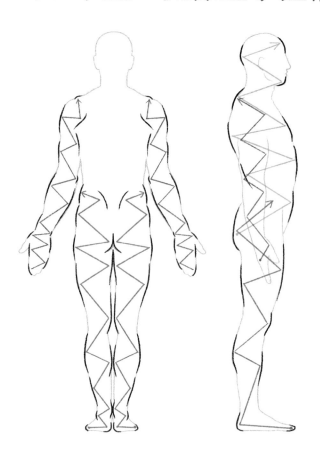

四肢輪廓的起伏多是交錯排列的。將肌肉和骨頭的隆起形狀以鋸齒狀線條呈現的話，會比較容易掌握整個輪廓的隆起形狀。

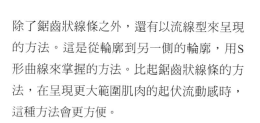

除了鋸齒狀線條之外，還有以流線型來呈現的方法。這是從輪廓到另一側的輪廓，用S形曲線來掌握的方法。比起鋸齒狀線條的方法，在呈現更大範圍肌肉的起伏流動感時，這種方法會更方便。

肌肉與肌腱的交界部位

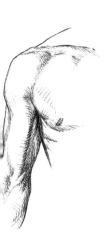
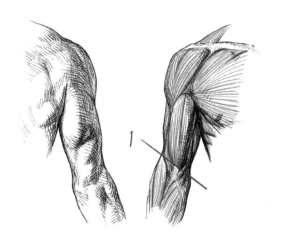
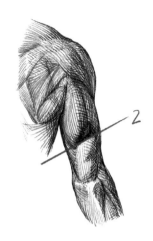

1：肱二頭肌的肌腱交界處
2：肱三頭肌的肌腱交界處

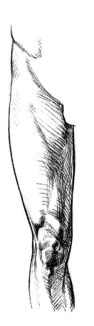

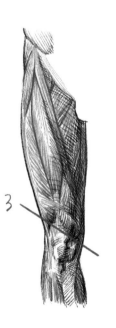

3：股內側肌與股外側肌的肌腱交界處
4：腓腸肌的肌腱交界處

構成人體外形的要素有骨頭的凸出形狀、肌肉之間的凹溝以及脂肪的隆起形狀等。另外，在體表附近的四肢較
薄肌肉與肌腱的交界處會形成高低落差。而這些交界處大多會呈現外側較高的傾斜角度（藍線）。

活用剖面的短縮法

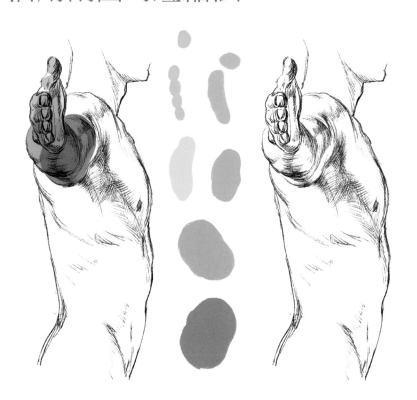

強調縮短法的視點和剖面

從三視圖導出剖面的方法。
透過組合前視圖和側視圖，
就能夠描繪出大概的剖面。

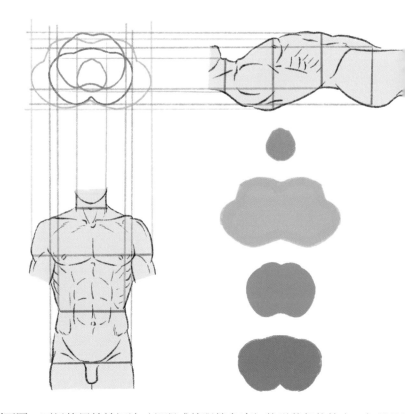

運用在第39~41頁中介紹的剖面圖，可以使用於縮短法（仰視或俯視等角度）的形狀起伏檢查。如果是
製作出任意高度的剖面，則可以將第24~25頁中介紹的三視圖組合後導出剖面。

顴骨的凸出形狀

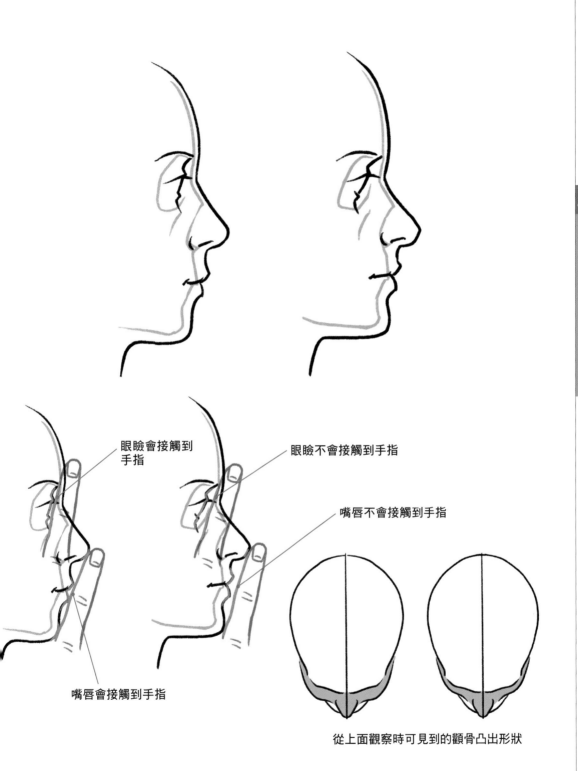

眼瞼會接觸到
手指

眼瞼不會接觸到手指

嘴唇不會接觸到手指

嘴唇會接觸到手指

從上面觀察時可見到的顴骨凸出形狀

食指放在臉頰和眉毛上，如果眼瞼會接觸到手指的話，顴骨就是位於前方。將食指放在下巴和鼻尖上，如果嘴唇會接觸到手指的話，門牙就是位於前方。上圖的左側多是亞洲人，右側則是歐洲人較多。像這樣的個人差異是用來觀察形態的線索，而不是用來歧視人種或是區分美女、美男的指標。

各種不同的鼻子形狀

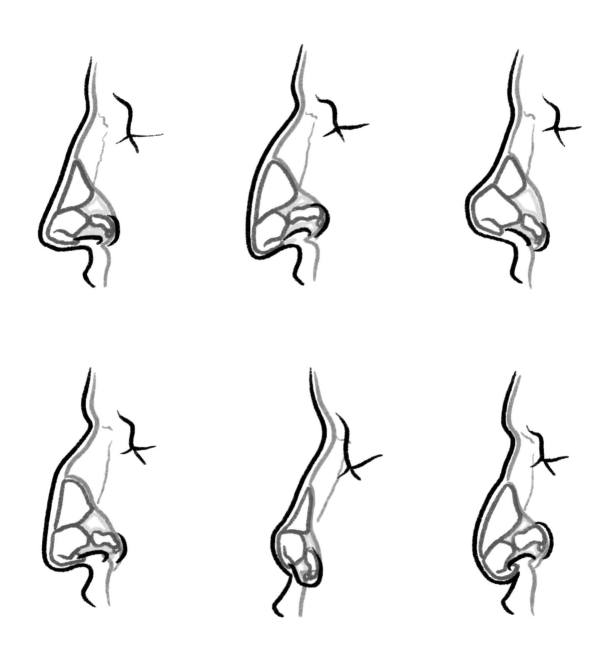

「鷹勾鼻」、「蒜頭鼻」等鼻子形狀的變化，自古以來就是塑造角色時的精髓所在。主要根據鼻背（鼻梁）曲線是向前還是向後？鼻孔是朝下還是向上？讓鼻子的外觀形態產生變化。圖示乃根據保羅・托皮納德*的態分析，追加了骨骼構造。

顏色區分　紅色：鼻子周圍的骨骼、藍色：鼻軟骨、黃色：填埋軟骨之間的結締組織。

＊Paul TOPINARD法國的人類學者。

齒列

門齒
犬齒
小臼齒
大臼齒

由下方觀察
的上頜

由上方觀察
的下頜

大臼齒
小臼齒
犬齒
門齒

上段：牙齒和體表的位置關係

中段：上頜和下頜

下：咬合圖（上）和門齒的概略位置比例（下）

成人的牙齒通常一側有8顆，上下合計32顆。一般都是排列成馬蹄形*，但有時下頜骨較小的人不會長智齒或是牙齒排列成虎牙。咬合（上下牙齒閉合）時的狀態是上面的牙齒覆蓋住下面的牙齒，而臼齒則是突起部位上下互相交錯。

上頜門齒的下緣比口唇裂的位置更低，照鏡子時輕輕張開嘴就能看到上面的門齒。

如同馬蹄的形狀

胸鎖乳突肌

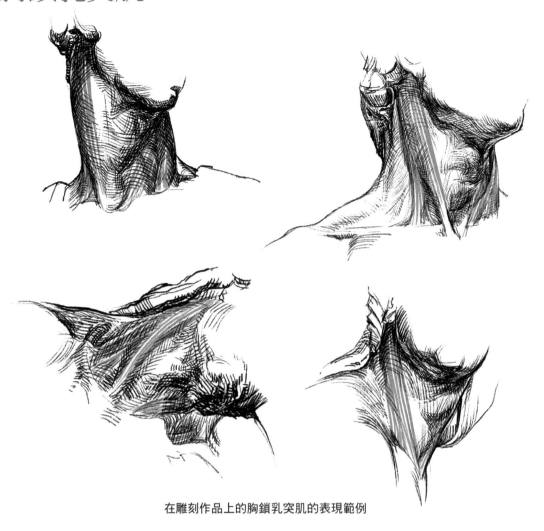

在雕刻作品上的胸鎖乳突肌的表現範例

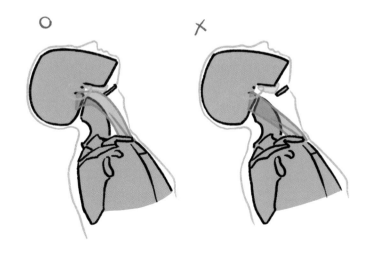

頭部朝上時的胸鎖乳突肌：
牢牢地和包裹著耳下腺的筋膜附著
在一起朝上側彎曲。

胸鎖乳突肌是頸部表情最豐富的肌肉。這條肌肉對頸部的各種動作都有作用，並且會以各種形狀變化來影響外形。

頸部的迴旋

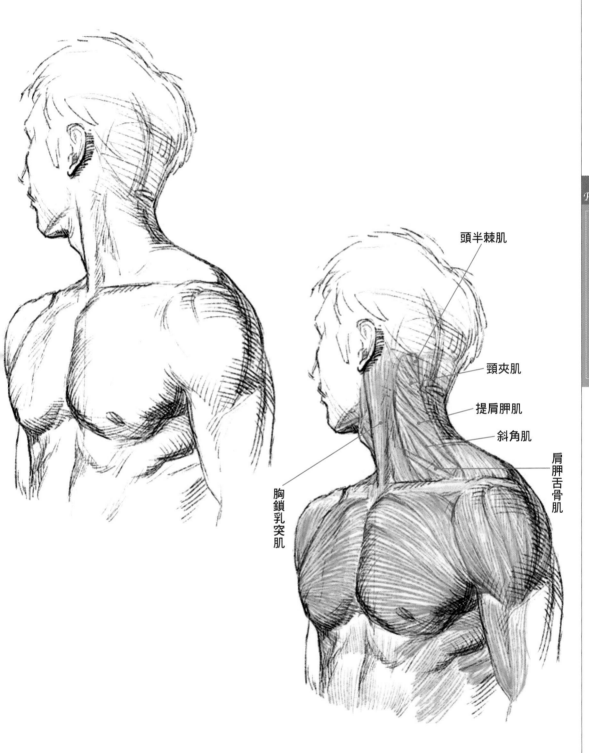

頭半棘肌

頸夾肌

提肩胛肌

斜角肌

肩胛舌骨肌

胸鎖乳突肌

頸部的構造比起胸部和肩膀要更加細微。首先要確認的是從頸部的正中間部分連接到耳朵後面的胸鎖乳突肌。

當頭部面向右側時，左側的胸鎖乳突肌從前方看起來幾乎呈現是垂直連接的狀態。

頸部的彎曲與伸展

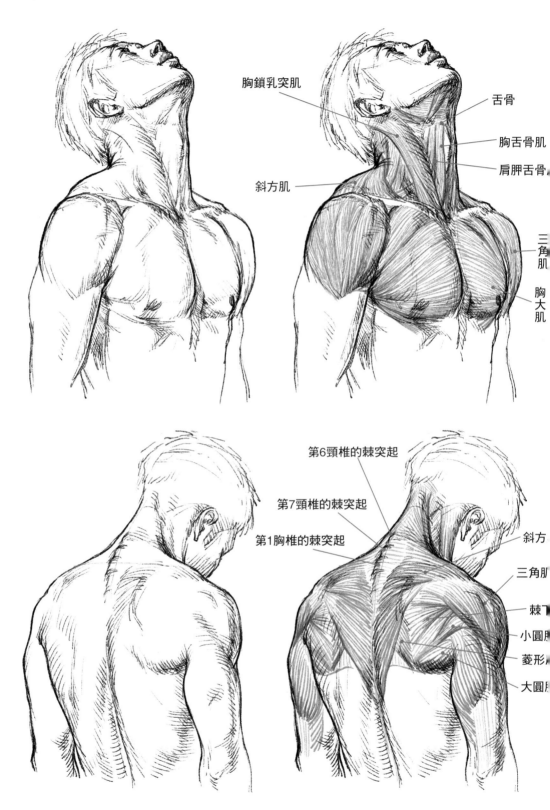

胸鎖乳突肌

舌骨

胸舌骨肌

肩胛舌骨

斜方肌

三角肌

胸大肌

第6頸椎的棘突起

第7頸椎的棘突起

第1胸椎的棘突起

斜方

三角肌

棘

小圓肌

菱形

大圓

頭部朝上看時，頸部的前方最長，下頜的下方受到牽扯，使嘴部微微張開。頭部朝下看時，後頸的部分最長
從第六頸椎到第一胸椎的棘突起很顯眼。

胸骨名稱的由來

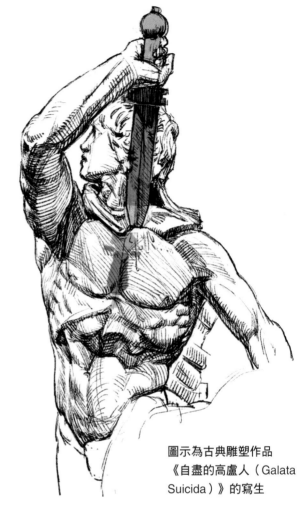

圖示為古典雕塑作品
《自盡的高盧人（Galata
Suicida）》的寫生

【側面】 　　　　【前面】

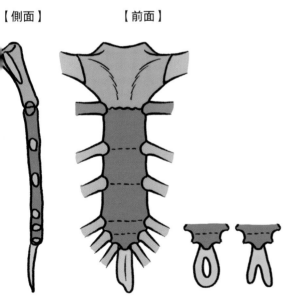

劍突（黃色）的各種不同形狀

古希臘人把胸骨比擬成短劍，將這個部位取了名字。

如果是現代人的話，也許會把這個部位比擬成「短領帶」也說不定。將部位「比擬」成其他的物品，是掌握形

態的基礎，只要記住一次就很難忘記。

顏色區分　紅色：胸骨柄（劍柄）　　綠色：第二肋軟骨（劍鍔）　　藍色：胸骨體（劍刃）　　黃：劍突（劍尖）

英雄的胸部

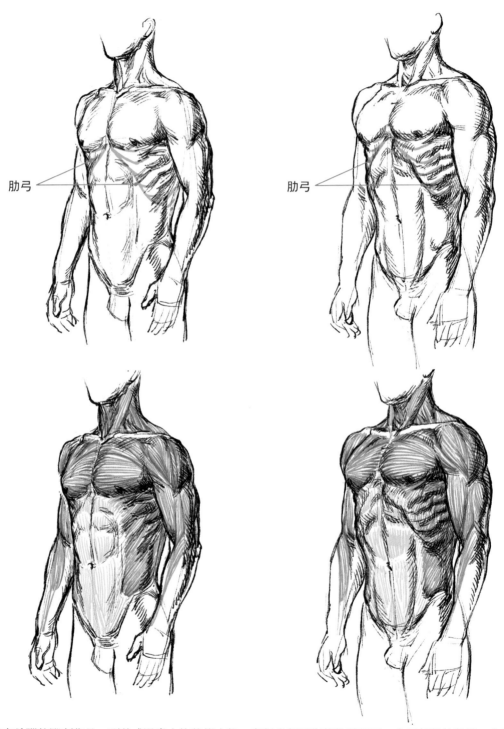

肋弓　　　　　　　　　　　　　　　　　肋弓

從古希臘的雕刻作品，到美式漫畫中的英雄人物，有很多都是胸部像是吸了一大口氣般的狀態。在以胸部吸氣的胸式呼吸當中，肋骨的傾斜角度會接近水平，讓肋骨弓變得更容易觀察。吸氣的時候，胸部和手臂整體會向上移動，胸廓的寬度和深度變大，高度減少。

女性的胸部

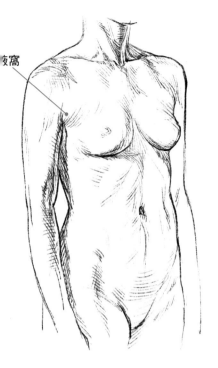

腋窩

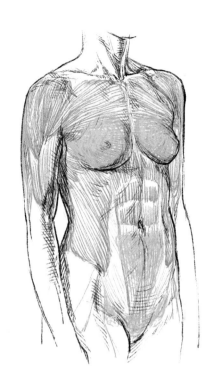

性胸部的乳房發達。大小、形狀、位置因人而異，但大致覆蓋在胸肌下方的位置。後端（腋窩尾部）朝向腋
的方向延伸。

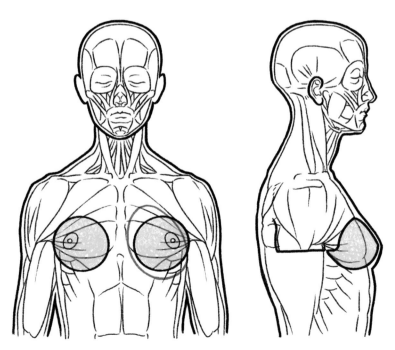

性乳房的大致位置。乳暈大多不是正圓形，而是外側向下傾斜。乳房發達的人，會朝向正面圖左胸描繪的灰
線條範圍向四周擴大，主要部分會向前方凸出、下垂。

羅馬拱形

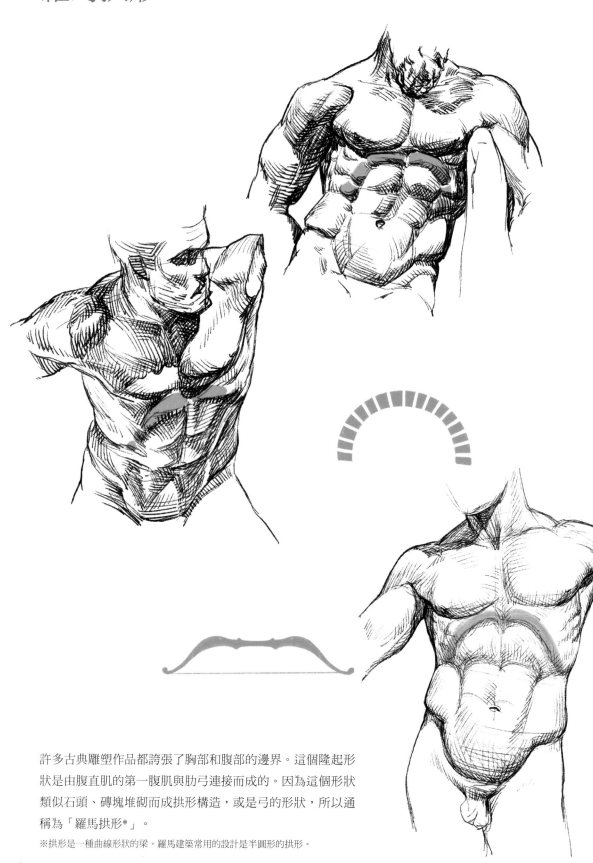

許多古典雕塑作品都誇張了胸部和腹部的邊界。這個隆起形狀是由腹直肌的第一腹肌與肋弓連接而成的。因為這個形狀類似石頭、磚塊堆砌而成拱形構造，或是弓的形狀，所以通稱為「羅馬拱形*」。

※拱形是一種曲線形狀的梁。羅馬建築常用的設計是半圓形的拱形。

腹直肌的腱劃與肚臍的位置

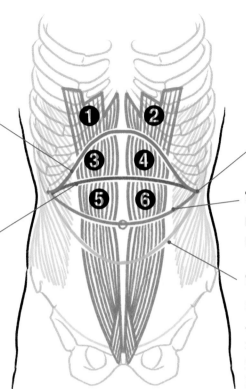

腹直肌的腱劃與肚臍的位置

著肋弓的正中央，在胸口
近呈現水平方向的彎曲。
成所謂的羅馬拱形（參照
72頁）的下緣。

穿過第二腱劃的線條

著左右的第十肋骨水平前
，形成稍微向上的曲線。

第十肋骨

穿過第三腱劃的線條

由左右的第十肋骨向下彎曲的
曲線。正中央是肚臍。

穿過第四腱劃的線條

由左右的第十肋骨向下彎曲到
比肚臍位置更低的曲線。一般
是只有連接到中途就消失的不
完全的腱劃，也有人沒有這個
腱劃。

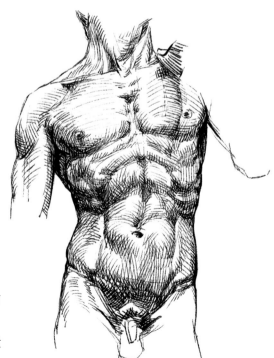

腹直肌分成六塊腹肌的中間腱（腱劃）的位置和形狀有
致的參考位置。
要記住這個參考位置的話，就能判別出腹部前面的形狀
伏，即使左右高度有落差也能充分的應對。

腹部扭轉狀態的呈現方式

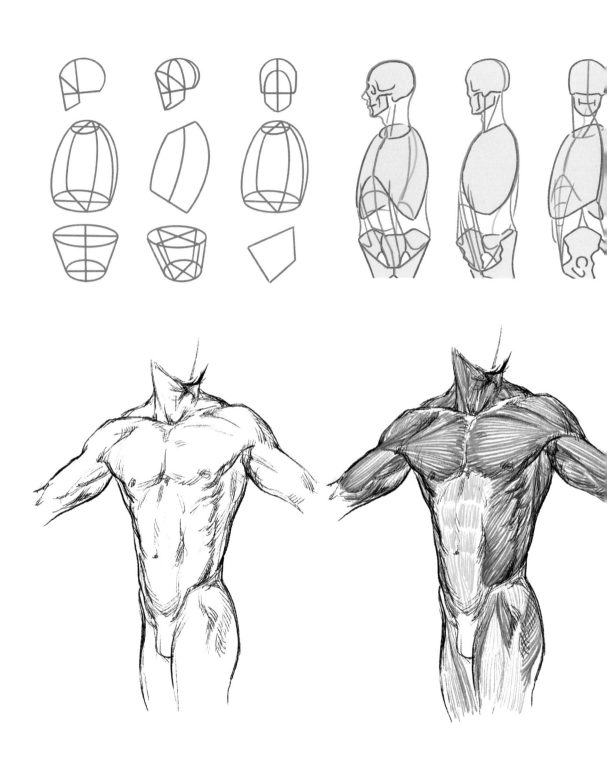

藉由骨性容器（頭蓋骨、胸廓、骨盆）的位置變化來掌握軀體的旋轉狀態，會比較容易。各個骨性容器最大可旋轉的角度為45度左右。掌握住各自位置，再將其連接起來，就會給人很自然的印象。

腋窩的肌肉配置

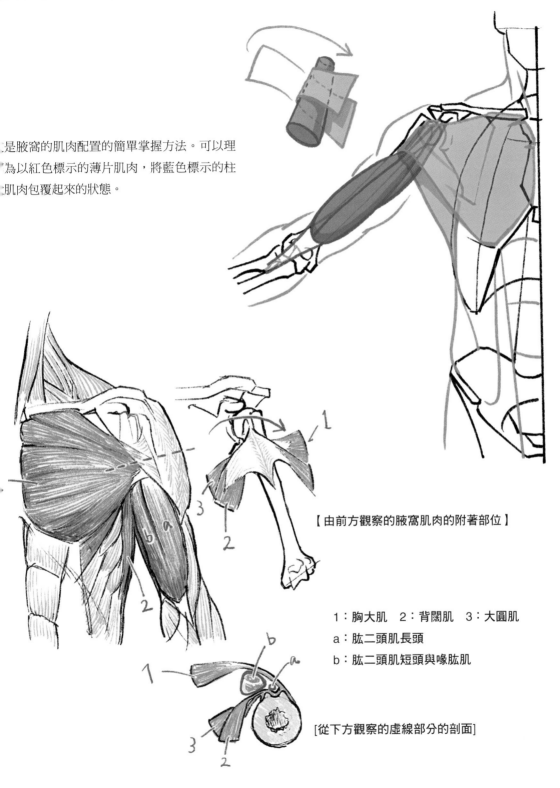

這是腋窩的肌肉配置的簡單掌握方法。可以理解為以紅色標示的薄片肌肉，將藍色標示的柱狀肌肉包覆起來的狀態。

【由前方觀察的腋窩肌肉的附著部位】

1：胸大肌　2：背闊肌　3：大圓肌
a：肱二頭肌長頭
b：肱二頭肌短頭與喙肱肌

[從下方觀察的虛線部分的剖面]

腋窩外側的肌肉配置相當複雜，是很難記憶的部位，但如果簡化成示意圖的話，就很容易掌握了。
可以理解成形成胸膛的肌肉（胸大肌和胸小肌）與在腋窩下方形成倒三角形的肌肉（背闊肌和大圓肌），將肱二頭肌和喙肱肌（上臂的肌肉之一）包覆起來的狀態。

肱三頭肌的長頭

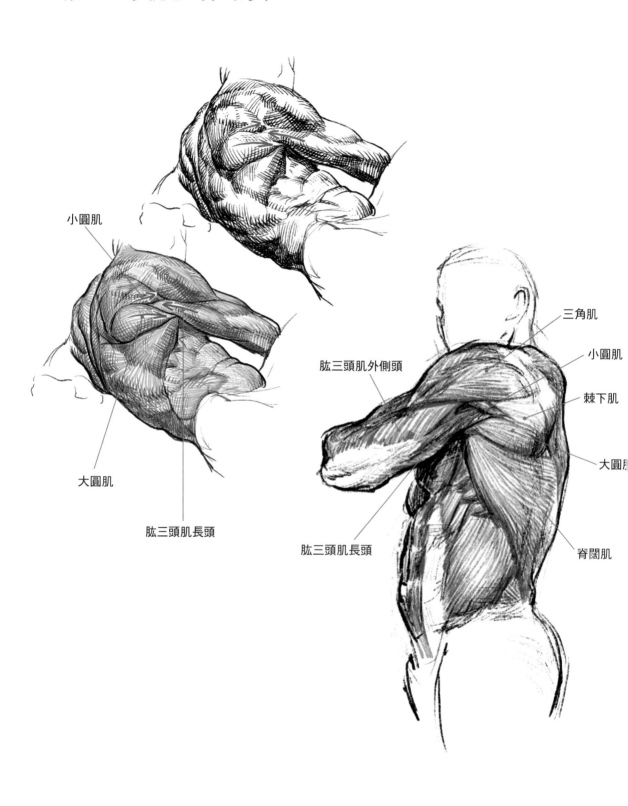

小圓肌

大圓肌

肱三頭肌長頭

三角肌

小圓肌

棘下肌

大圓肌

肱三頭肌外側頭

肱三頭肌長頭

脊闊肌

以箭頭標示的地方是肌肉配置彼此稍微交叉、容易弄錯的位置之一。
肱三頭肌的長頭會伸進小圓肌和大圓肌之間。

前鋸肌

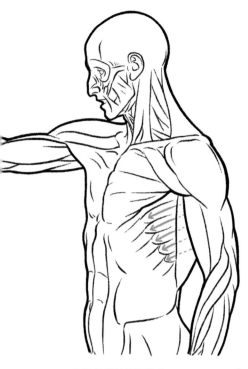

18 世紀的解剖模型（J-A, Houdon 作）

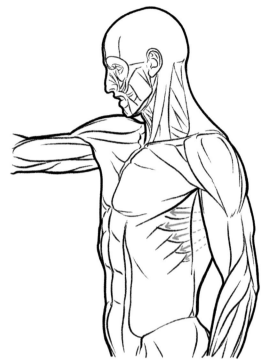

同一模型的21世紀修改版（S,Eaton作）

形成腋窩內側壁的前鋸肌俗稱「拳擊手肌」。正如其名，拳擊選手的這個部位的肌肉很發達。

下方的肌束（大致附著在第六~第九肋骨上）朝向肩胛骨的下角呈放射狀分布。這在解剖學上是正確的，但在

古典美術作品中也有平行呈現的表現方式。

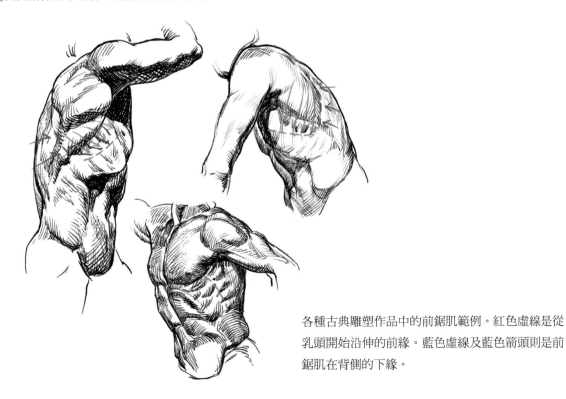

各種古典雕塑作品中的前鋸肌範例。紅色虛線是從乳頭開始沿伸的前緣。藍色虛線及藍色箭頭則是前鋸肌在背側的下緣。

背闊肌的前緣

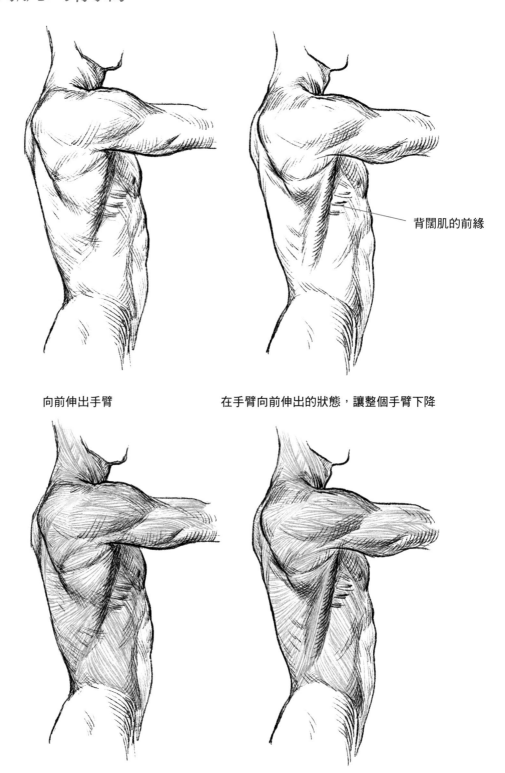

背闊肌的前緣

向前伸出手臂

在手臂向前伸出的狀態，讓整個手臂下降

背闊肌的肋骨附著部位（前緣），會在手臂離開側腹部的狀態讓肩膀下降時，在側腹部形成明顯的起伏形狀
這個起伏形狀經常會在拉扯物品或是肩上承受負荷的時候出現。

側腹隆起

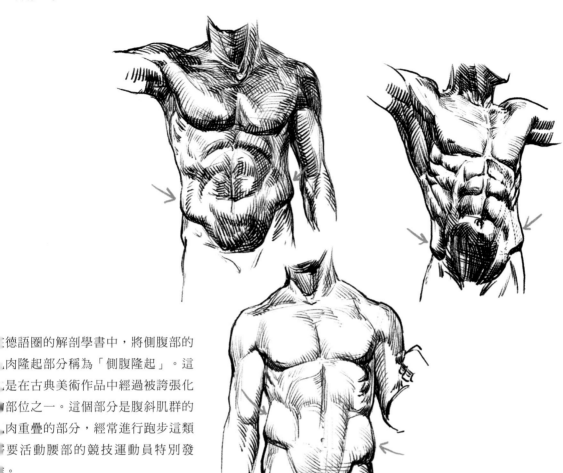

在德語圈的解剖學書中，將側腹部的肌肉隆起部分稱為「側腹隆起」。這是在古典美術作品中經過被誇張化的部位之一。這個部分是腹斜肌群的肌肉重疊的部分，經常進行跑步這類需要活動腰部的競技運動員特別發達。

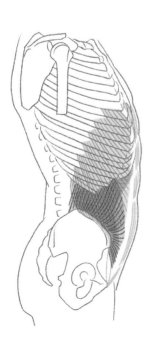

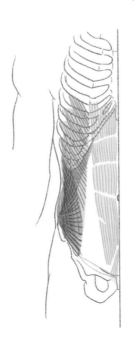

腹斜肌群的肌肉重疊部位的顏色區分

紅色：腹外斜肌

藍色：腹內斜肌

綠色：腹橫肌

黃色：腹直肌

找出肩胛骨的方法

肩胛岡

肩峰

內側緣

下角

肩胛骨的位置有很多不同的變化。如果能用眼睛找出從體表可以看到的指標特徵（第14頁）的話，就能輕易 找到肩胛骨的位置。因為肩胛岡和內側緣的角度不會改變，所以只要根據各自的傾斜角度來尋找端部（肩峰、 下角），就可以導出大概的位置。

聖誕樹

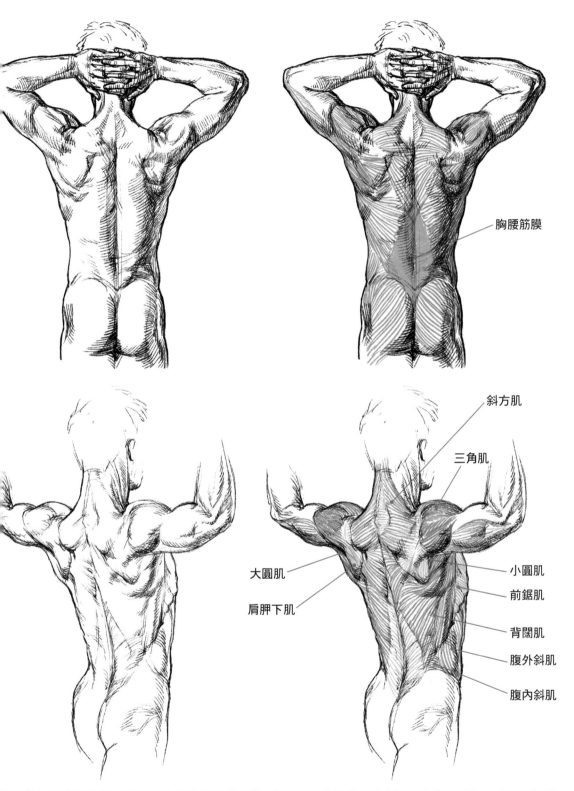

胸腰筋膜

斜方肌

三角肌

大圓肌

肩胛下肌

小圓肌

前鋸肌

背闊肌

腹外斜肌

腹內斜肌

背闊肌的起端腱膜被稱為胸腰肌膜。因為形狀的特徵，這個部位在健美活動中被稱為「聖誕樹」。如果不是肌肉相當發達的話，平常是看不到這個聖誕樹的。但可以在拉單槓等背部背闊肌強烈收縮的運動時觀察得到。

拱起背部

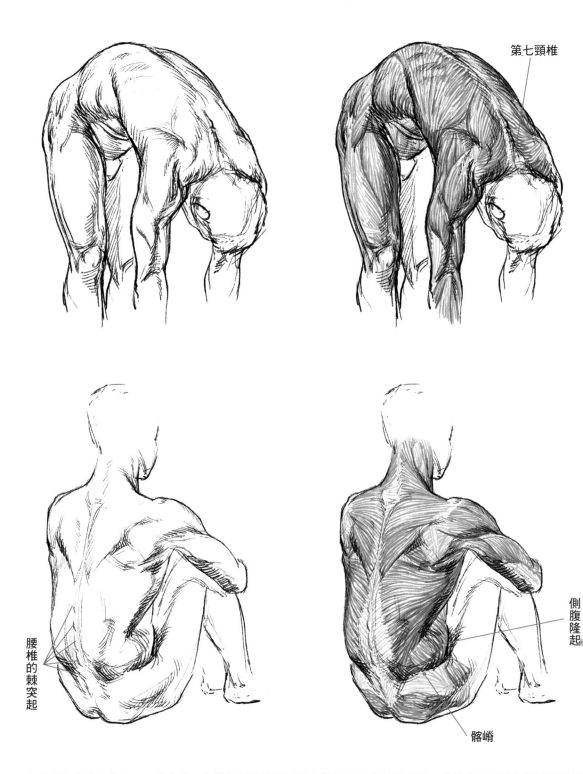

第七頸椎

腰椎的棘突起

側腹隆起

髂嵴

在背部彎曲的動作中，一般來說，胸椎和腰椎的邊界部位附近會是曲線的頂點。脊椎中的腰椎和頸椎活動的範
圍很大，而胸椎則與前屈的動作沒什麼關係。另外，坐在地上的時候，如果彎腰的話，可以清楚地觀察到腰椎
的棘突起。

麥凱斯菱

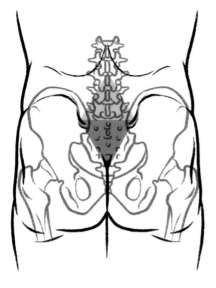

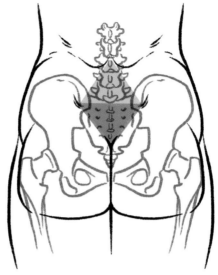

男性的麥凱斯菱　　　　　　　女性的麥凱斯菱

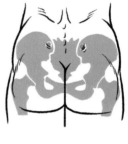

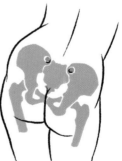

紅點：維納斯的酒窩（後上髂脊）

麥凱斯菱（上圖橙色與紫色的三角形範圍）在婦產科的領域是一個重要的指標部位。而在美術解剖學中，也是用以呈現性別差異的指標部位。下端是臀裂的上端、外側端是後上髂脊、上端則是第三、四腰椎。一般來說菱形的形狀是男性的較細長，女性的則較寬廣。

麥凱斯菱的上端是以第三、四腰椎為指標，根據姿勢的不同，有時很難看得清楚。在這種情況下，以朝下的三角形（紫色）為指標，可以更快地掌握出麥凱斯菱的形狀。

此外，後上髂脊（麥凱斯菱的外側端）在美術界也被稱為「維納斯的酒窩」。

骨盆的性別差異與體格

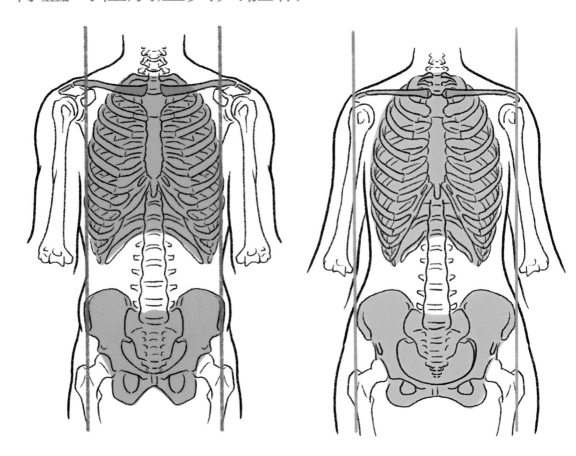

女性的骨盆比起男性更寬一些、位置更低一些。如果在骨盆的左右邊緣各畫一條垂直線，男性的骨盆約與胸[]同寬，女性的骨盆則大致與肩同寬。

女性的胸廓下方會向內收縮，與男性相比之下，女性的胸廓下緣和骨盆上緣之間會呈現斜向外擴的角度。因[]只要調整骨骼的相對比例，就可以表現出男女性別的差異。

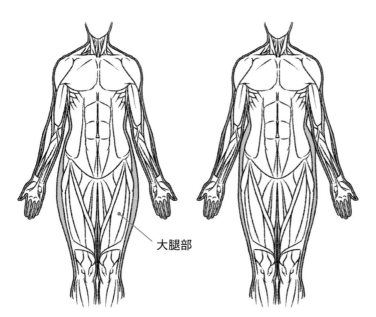

大腿部

女性的體格除了寬廣的骨盆之外，還可以加上脂肪體的不同特徵。圖示為脂肪體在骨盆下方大腿部較發達的狀態（左），以及在骨盆上方腰部較發達的狀態（右）比較。

肩部的抬高與下垂

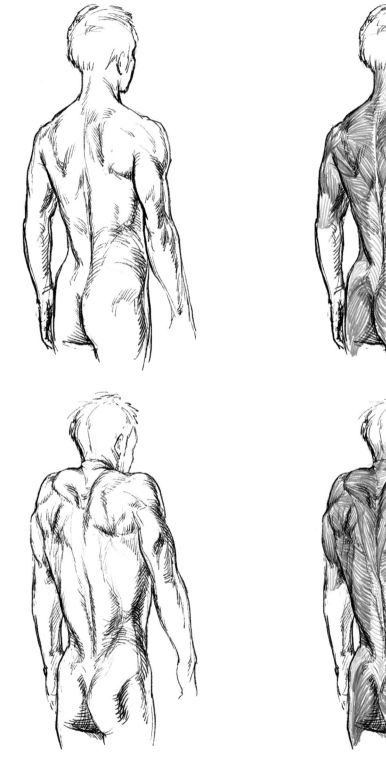

斜方肌

三角肌

菱形肌

大圓肌

肱三頭肌

背闊肌

起肩膀的時候，原本平緩的肩膀傾斜曲線會變得接近水平，軀體的輪廓則會變得接近長方形。

成肩膀傾斜角度的斜方肌等肌肉收縮，將整個肩胛骨向上拉高。

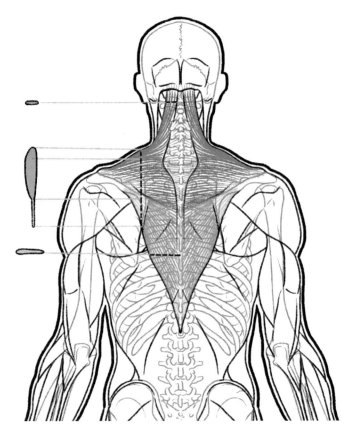

顏色區分

綠色：斜方肌的上部

藍色：中部

紅色：下部

虛線：剖面

斜方肌是用來抬起肩膀的主要肌肉，中部最厚。也因為厚度最厚，可以發揮強大的力量。

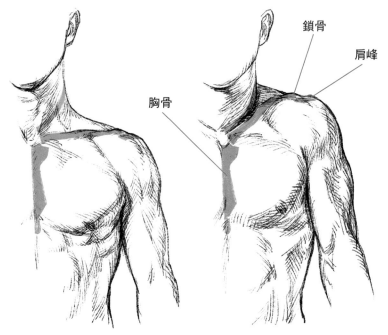

當肩膀縮起來的時候，前方原本接近水平的鎖骨會變成朝向外側的高處傾斜。鎖骨從上面觀察時會呈現S形的彎曲。抬起肩膀的時候，這個曲線會沿著頸部的輪廓（紅線）抬高，以免壓迫到頸部。

鎖骨上窩與三角肌胸肌三角

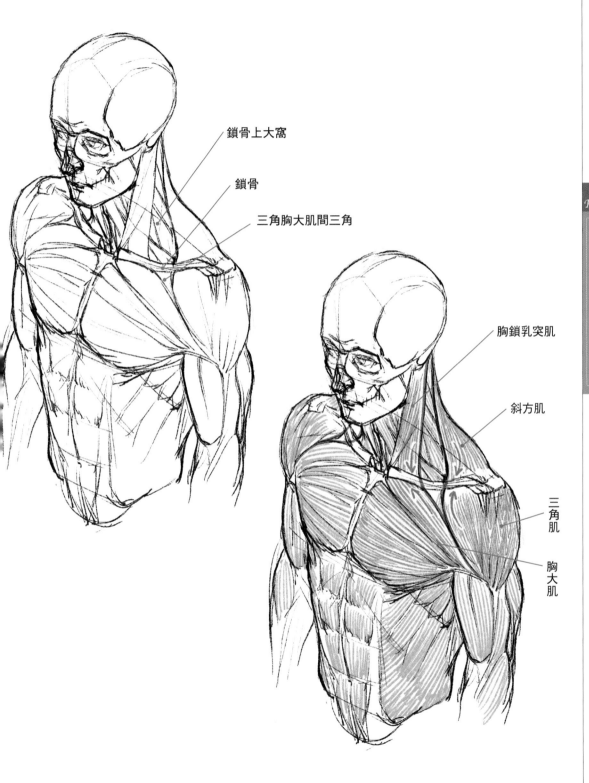

鎖骨上大窩

鎖骨

三角胸大肌間三角

胸鎖乳突肌

斜方肌

三角肌

胸大肌

從斜上方觀察時,有時可以觀察到鎖骨上方的鎖骨上大窩,與鎖骨下方的三角胸大肌間三角,兩者穿過鎖骨彼此連接。這些下凹的線條是從斜上方觀察肩膀時的指標特徵。

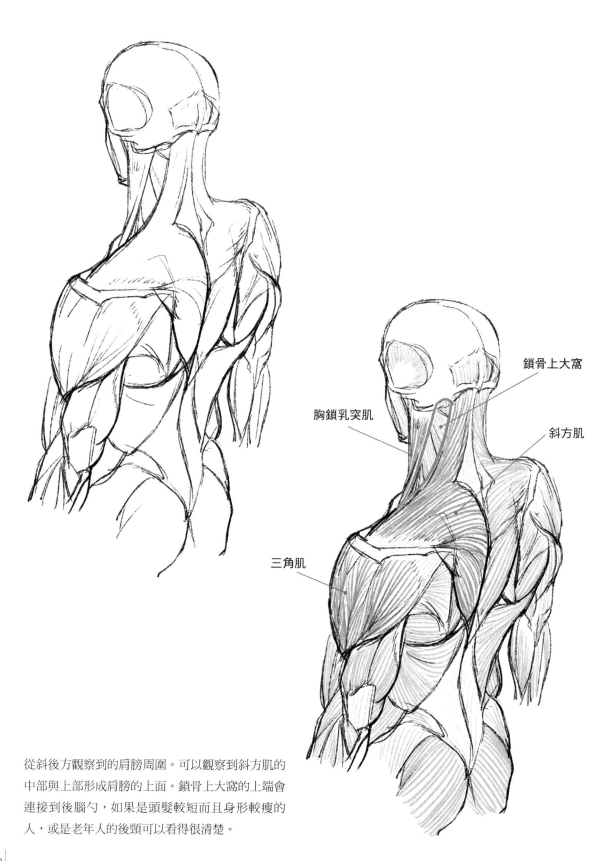

鎖骨上大窩

胸鎖乳突肌

斜方肌

三角肌

從斜後方觀察到的肩膀周圍。可以觀察到斜方肌的
中部與上部形成肩膀的上面。鎖骨上大窩的上端會
連接到後腦勺，如果是頭髮較短而且身形較瘦的
人，或是老年人的後頸可以看得很清楚。

小老鼠

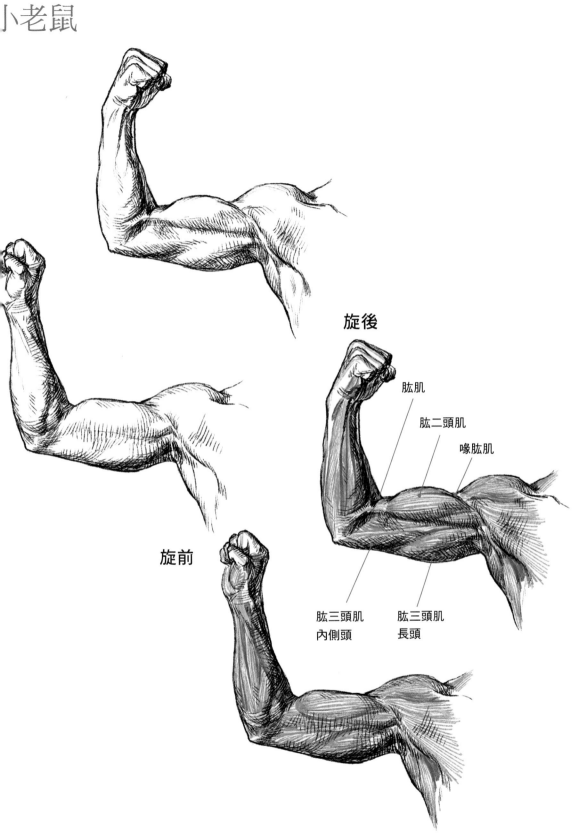

旋後

肱肌

肱二頭肌

喙肱肌

旋前

肱三頭肌
內側頭

肱三頭肌
長頭

由二頭肌形成的小老鼠會在彎曲手肘並讓前臂旋後時呈現最大限度地收縮狀態。即使是肌肉量少的人,將另外一手放在小老鼠上,當前臂在旋前、旋後時,也可以感受到肌肉的活動。

手臂的鎖鏈形態

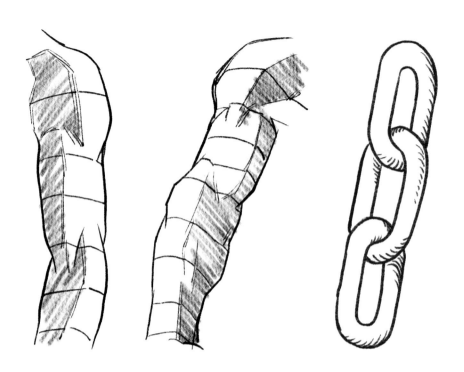

從肩膀到手腕的手臂厚度和寬度是呈現相互交錯的狀態。因此常常被表現為鎖鏈的形態。這樣的掌握方法對於快速呈現手臂立體感的時候很方便。所以在美術解剖學的領域，從100年前就已經在教授這樣的訣竅。

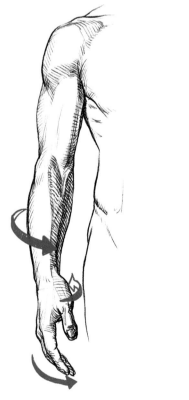

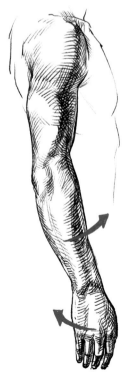

這是手臂自然放下的姿勢。可以看出因重力而呈現的下垂，以及朝向肌肉量多的方向呈現彎曲的狀態。上臂因為屈肌比較佔優勢的關係，手肘會稍微彎曲；前臂也同樣因為屈肌佔優勢，所以會呈現旋前、手指輕輕彎曲的狀態。

手腕受到重力和尺骨側的屈肌影響，會向小指側彎曲。手部受到大魚際的影響，大拇指會稍微偏向手掌那一側。

手肘的彎折皺紋及位置

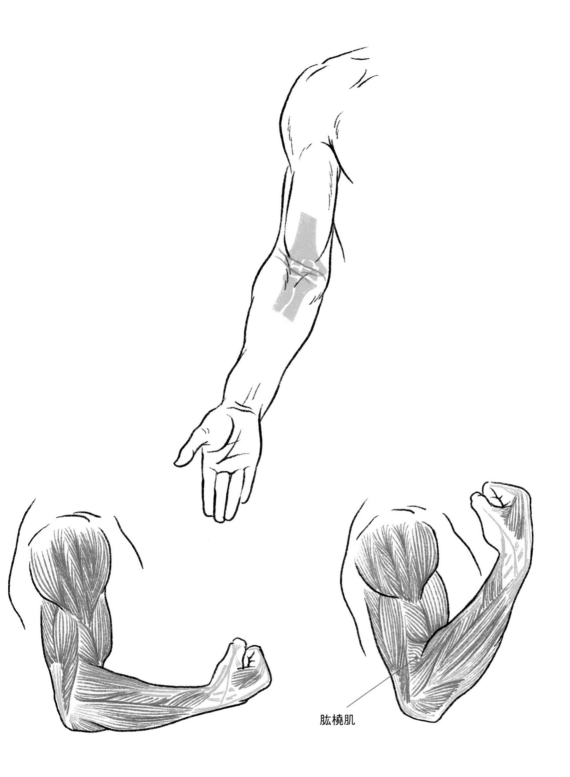

肱橈肌

手肘的彎折皺紋位置大致與穿過肘關節的橫軸相對應。通常是由多個較淺的皺紋構成，當手肘彎曲時肌肉（肱橈肌）受到擠壓而形成。身體上的彎折皺紋大多會呈現橫切肌肉的方向，這是因為皮膚比起鬆弛的肌肉更加堅更的關係。

手肘的過伸展

手臂支撐在地面時

手臂自然放下時

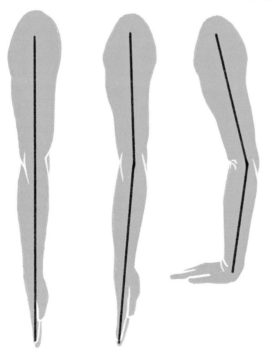

一般的手臂　　　過伸展　　　加上體重後的過伸展

孩童與女性的手肘在伸直的時候，大多會稍微向後彎曲。像這樣比垂直更向後方延伸的狀態稱為過伸展。在美術作品裡，會用來表現倚靠單手支撐的人物姿勢。

各種不同的旋前、旋後狀態

旋後

教科書中的旋前

日常生活中的旋前

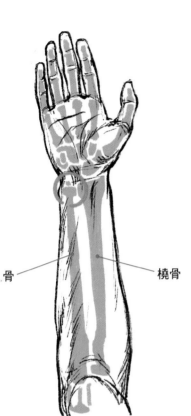

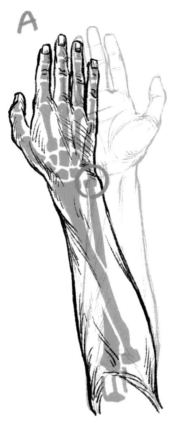

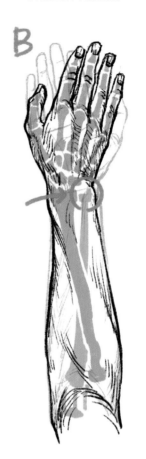

骨

橈骨

A類型的旋前／旋後

B類型的旋前／旋後

補充圖示

於前臂的旋前、旋後,在教科書中的說明是「橈骨在尺骨周圍迴旋」。但是在旋前、旋後時,其實尺骨的位也有少許移動。這是因為尺骨受到手肘肌肉收縮而外展的關係。

論哪一類型的旋前、旋後,都是日常生活中會發生的場景。

充圖示中的A類型,是翻動書頁、投擲硬幣等用手掌將被遮住的東西翻開的動作。B類型則是轉動鑰匙,用絲起子轉動螺絲等動作。

93

手臂肌群的配置

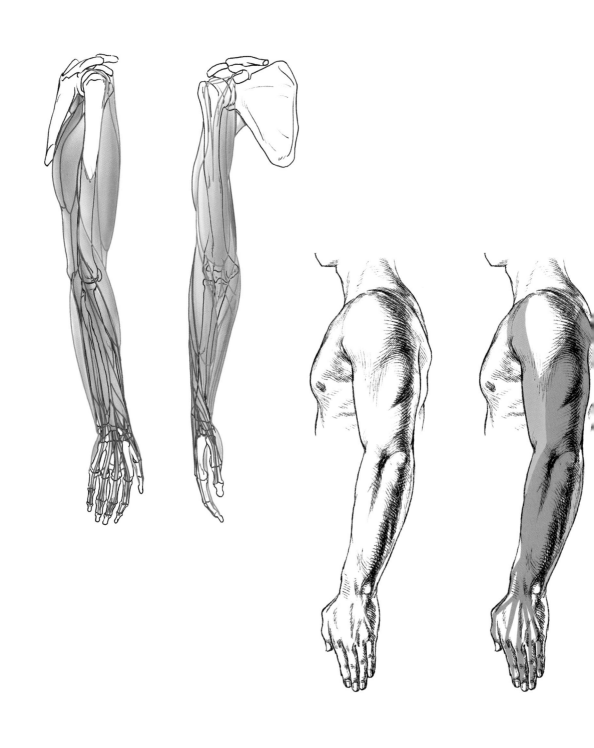

如果將從肩膀以下的關節用來彎曲的肌肉（紅色），與用來伸展的筋（藍色）大致區分顏色的話，就是如同上圖的範圍。可以看出沿著骨骼周圍呈現平緩的螺旋狀流動感。這樣的構造需要先在頭腦中整理過一次肌肉的資訊。如果只是單純地觀察，是無法看出這個狀態的。

顏色區分　紅色：用來彎曲的肌肉　藍色：用來伸展的肌肉

手背的肌腱

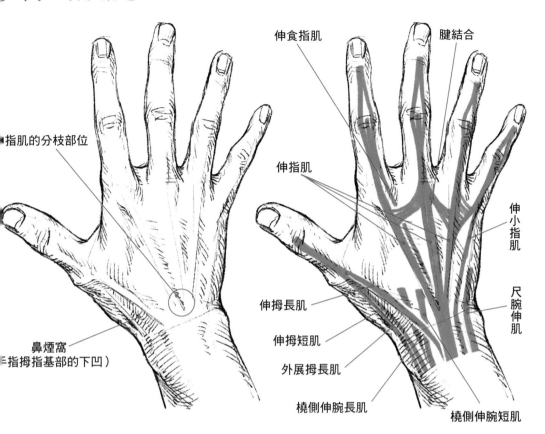

伸食指肌
腱結合
指肌的分枝部位
伸指肌
伸小指肌
尺腕伸肌
伸拇長肌
伸拇短肌
外展拇長肌
橈側伸腕長肌
橈側伸腕短肌
鼻煙窩
（手拇指基部的下凹）

除了大拇指和食指之間以外，手背（手掌的背部）幾乎沒有肌肉隆起形狀。相反地，這裡可以清楚地觀察到用來彎曲手指和手腕的多處肌腱。

這些的肌腱都會固定在手腕和手指之間，位置關係穩定。請試著描繪幾次自己的手部或是照片等資料，記住這些位置的話會很方便。

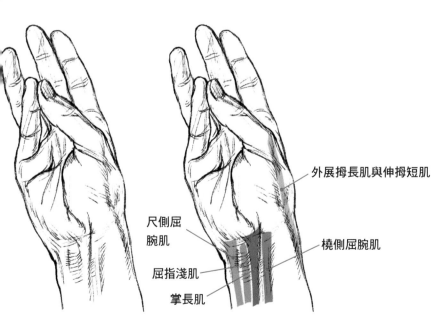

外展拇長肌與伸拇短肌
尺側屈腕肌
橈側屈腕肌
屈指淺肌
掌長肌

手部的解剖寫生

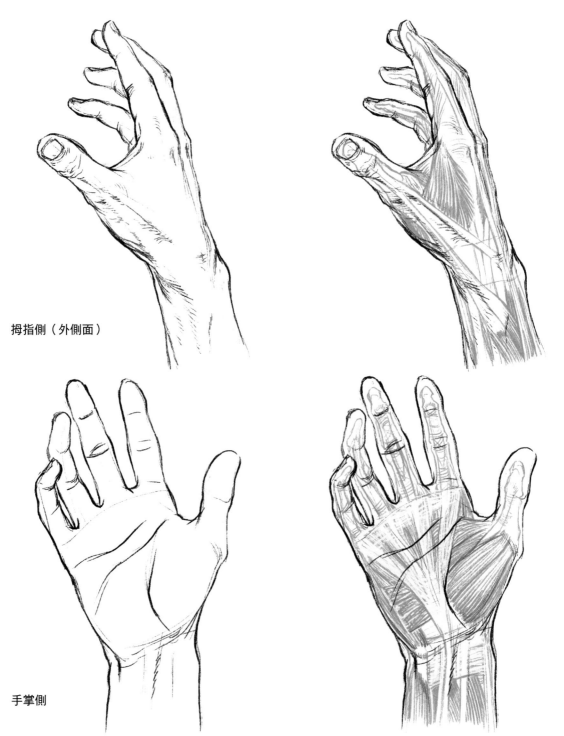

拇指側（外側面）

手掌側

手部是從文藝復興時代開始就被藝術家認為是 "良好的練習題材" 而不斷地被當作描繪對象。即使到了現代，也常聽到「只要能畫出手部，就能獨當一面」，學習美術的人們對於手部描繪的需求一直居高不下。就算是造形簡化過後的動畫等單純化的表現當中，如果手部能夠呈現出寫實性，也會獲得高度評價。

請試著在寫生自己的手部之後，用紅鉛筆在上面畫出內部構造。當外側與內側都能夠彼此整合的話，就能呈現出更加正確的形狀。

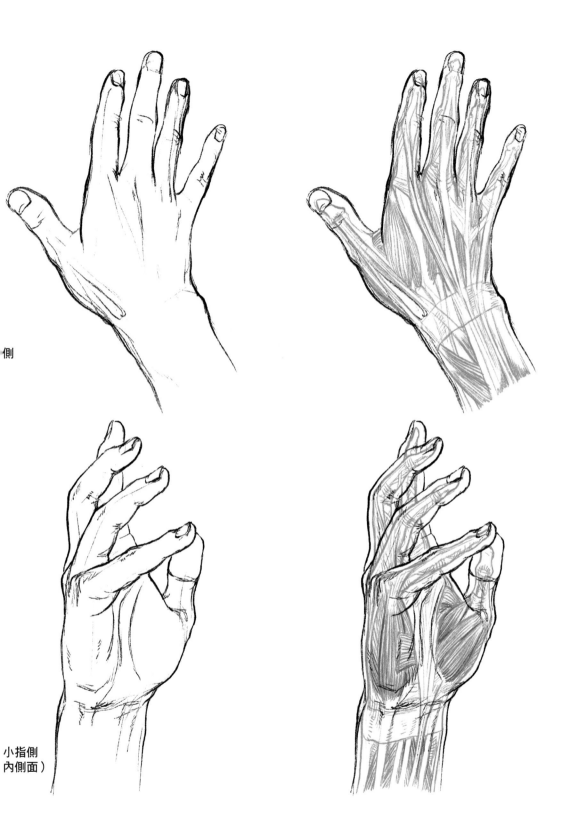

側

小指側
內側面）

肌腱固定

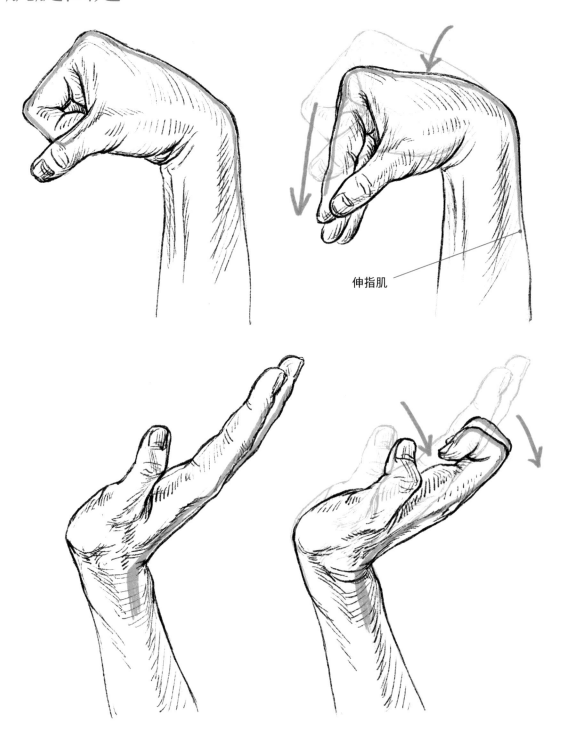

伸指肌

肌肉的收縮不僅僅是活動骨骼，還有穩定關節的作用。舉例來說，有一種利用肌腱的長度來達到「肌腱固定」的動作。

當手腕在彎曲或反折的時候，將手指彎曲，可以達到固定手腕關節的效果。在手腕彎曲的一側，可以觀察到動範圍的顯著差異，讓手指伸展的話，手腕可以彎曲得更深，但握力會減少。

用力的手部

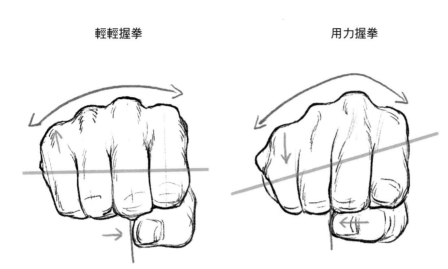

輕輕握拳　　　　　用力握拳

掌握拳的時候，輕輕握（左）與用力握（右）的手部表情不同。用力握拳時，從正面看的手背輪廓會發生變
，小指和大拇指會更靠近一些。
是因為手掌上的小魚際和大魚際的肌肉收縮所導致。握住棒狀物或是刀劍的時候，軸心的傾斜（綠線）會發
變化。

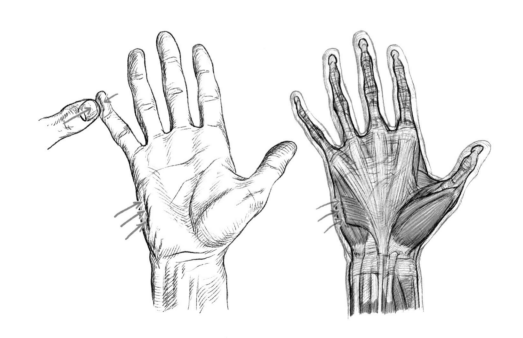

開手指的時候按壓小指，可以觀察到手掌的小指那側邊緣會出現皺紋。這是因為掌短肌（手掌的綠色箭頭部
）收縮的關係。掌短肌是除了表情肌以外，還是能夠拉伸皮膚的少見「皮肌」，可以運用於手掌用力時的表
。

手指關節與皺紋的關係

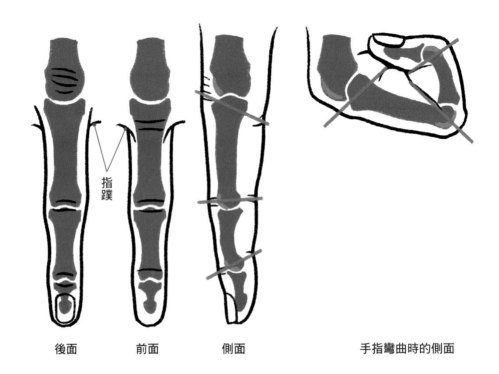

指蹼

後面　　　　前面　　　　側面　　　　　　　手指彎曲時的側面

手指的皺紋在手掌側（前面）和手背側（後面）的配置稍有不同。所謂的第一關節，在手掌側相較於關節，
更靠近手掌那一側；第二關節也幾乎相同；至於手指的根部，在手掌側相較於關節，會更靠近指尖的位置（⋯
線）。

這是因為當手指在彎曲的時候，外尺寸和內尺寸的遠端位置不同而導致的錯位狀態。在這個圖示當中，請注⋯
「指蹼」的位置，以及手指彎曲時的凸出部分（紅色）。指蹼的位置，相較於關節，更偏向遠端的位置。

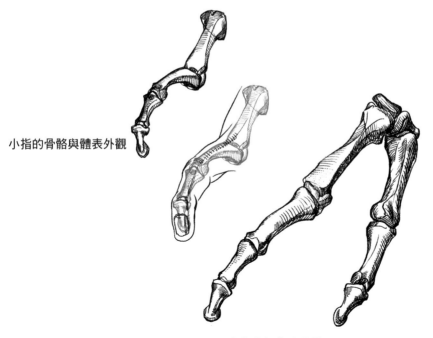

小指的骨骼與體表外觀

食指與拇指的骨骼

坐部端綱

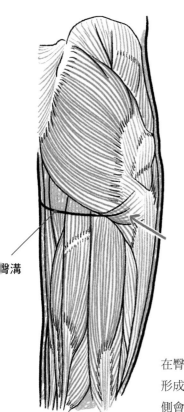

臀溝

紅色虛線：臀大肌的下緣

在臀部可以觀察到的橫紋（臀溝），是由皮下強韌的結締組織的纖維所形成。這個結締組織的纖維稱為坐部端綱（綠色箭頭）。這個纖維的外側會按壓到臀大肌的下緣，彎曲肌肉的形狀。

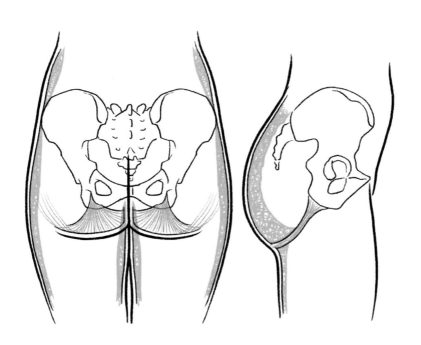

使臀大肌下緣彎曲的坐部端綱的纖維（藍線）。

下肢的重心

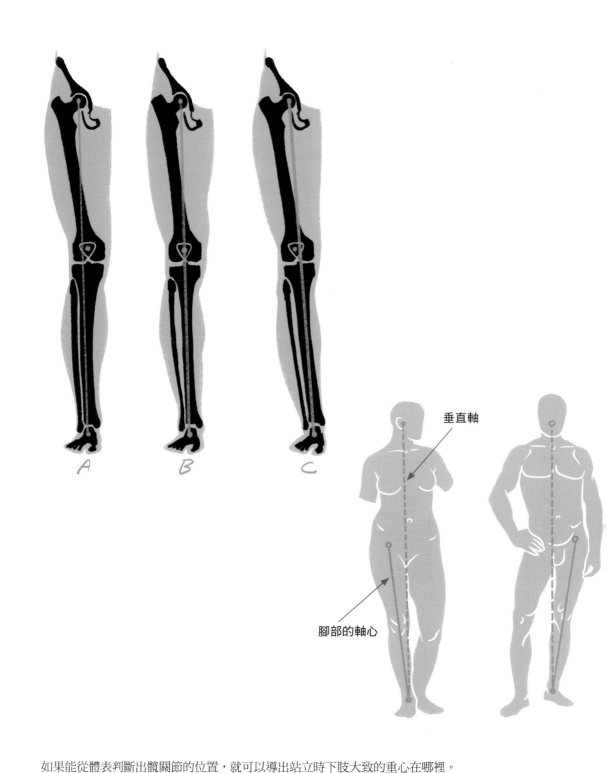

垂直軸

腳部的軸心

如果能從體表判斷出髖關節的位置,就可以導出站立時下肢大致的重心在哪裡。

通常的腳部(B),將髖關節、距骨小腿關節連接起來的直線,大致會重疊在膝關節的中央(紅點)上。但~~型腿(A)或是O型腿(C)則會偏離膝關節的中央。順帶一提,這條直線對於確認從膝下到腳踝的脛骨傾斜角度也很有用。

大腿的起伏

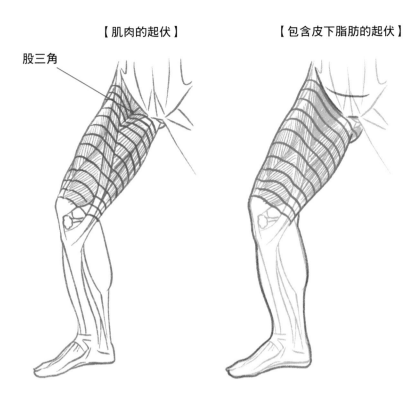

【肌肉的起伏】

股三角

【包含皮下脂肪的起伏】

大腿的根部有一個被稱為股三角的三角形凹陷的區域。這裡是肌肉的外觀和體表的起伏形狀有很大不同的部位之一。這個部位因為會被皮下脂肪填滿的關係,外觀形狀看起來會比較平緩。

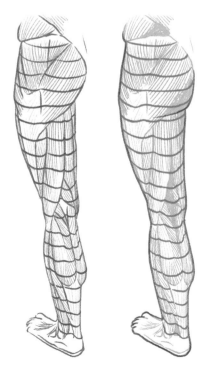

【肌肉的起伏】　【包含皮下脂肪的起伏】

在大腿的後面,由於臀部和膝窩的脂肪量較多,因此肌肉的形狀會與體表外形有很大的不同。

大腿內側的肌肉配置

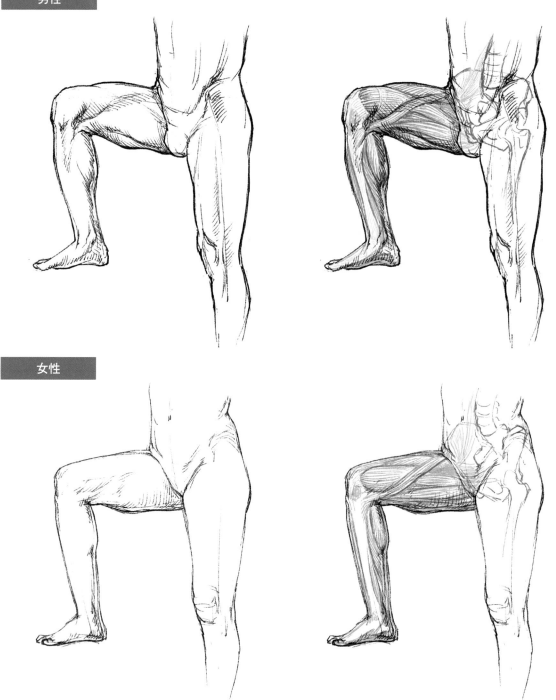

男性

女性

一般來說男性肌肉量較多，脂肪較少。因此可以清楚地觀察到形狀的起伏。解剖圖上以男性形象居多，只是單純因為男性較容易從體表觀察到肌肉的起伏形狀。

反過來說，女性的肌肉量較少、脂肪較多。肌肉的起伏形狀會受到脂肪的影響而變得更加線條平緩，外形帶有圓潤的感覺。大腿周圍的脂肪堆積部位特別多，因此肌肉形狀和體表呈現的印象不同。

鼠蹊部的彎折皺紋

寬幅較窄的男性骨盆

恥骨上線　腹股溝褶

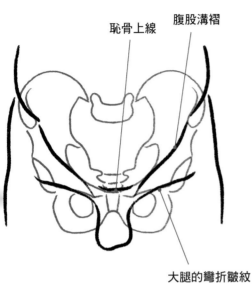

大腿的彎折皺紋

寬幅較寬的女性骨盆

恥骨上線　腹股溝褶

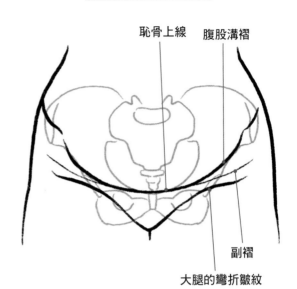

副褶

大腿的彎折皺紋

寬幅較寬的男性骨盆

腹股溝褶與恥骨上線

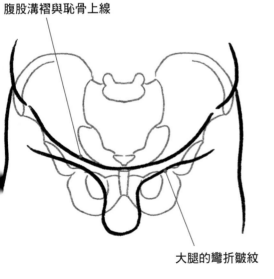

大腿的彎折皺紋

寬幅較窄的女性骨盆

腹股溝褶與恥骨上線

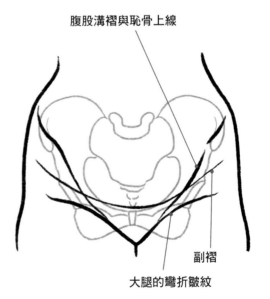

副褶

大腿的彎折皺紋

大腿上緣的區域稱為鼠蹊部。

鼠蹊部的皺紋和褶皺在美術解剖學中最為人所知的是在大腿根部形成溝痕的腹股溝褶，但實際上那一帶還有其

也皺紋，很容易被誤認。

理謝韌帶

內側面　　　前面

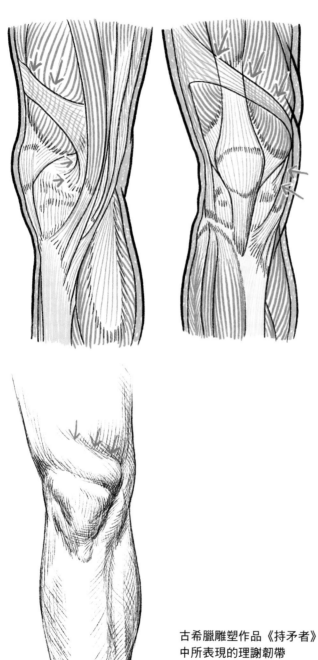

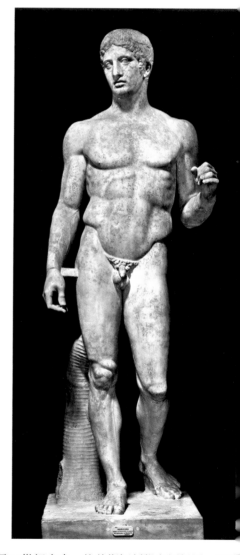

古希臘雕塑作品《持矛者》
中所表現的理謝韌帶

所謂理謝韌帶，是只有美術解剖學才會提出來解釋的構造。這是19世紀末由一位美術解剖學老師保羅・理謝
（Paul Richer）經過實際解剖確認並提出加以解說的構造。也被稱為闊筋膜的弓狀韌帶或是股肌的韌帶。

這是壓制膝蓋上方的股四頭肌的筋膜纖維（上圖 綠色箭頭），當膝蓋一用力就看不見了。

這條溝痕是從古希臘雕塑作品中就可以見到的表現手法，但是直到理謝提出解說為止都不清楚為何此處有這樣
的表現。

鵝足肌腱、膝小僧

鵝足肌腱的肌肉配置

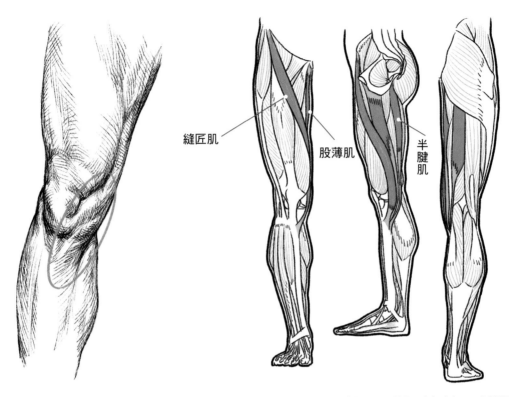

縫匠肌　　股薄肌　　半腱肌

膝蓋的內側面的隆起形狀稱為「鵝足肌腱」。鵝足肌腱是由縫匠肌（前方）、股薄肌（中央）、半腱肌（後方）三條肌肉構成，分別向上延伸即為分散附著在大腿根部的上外側、下內側以及中間後方的肌肉。

女性和孩童的膝蓋起伏有時會呈現人臉的形狀，所以又被稱為「膝小僧（Knee cap face）」。膝小僧的解剖圖如下所示。

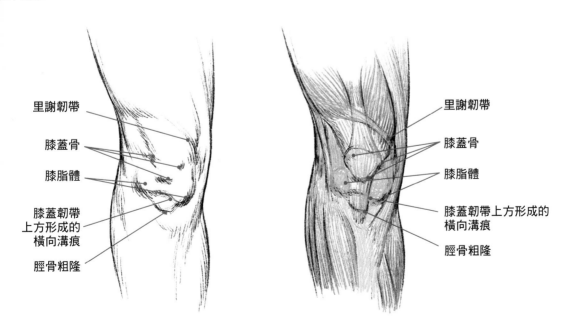

里謝韌帶

膝蓋骨

膝脂體

膝蓋韌帶
上方形成的
橫向溝痕

脛骨粗隆

里謝韌帶

膝蓋骨

膝脂體

膝蓋韌帶上方形成的
橫向溝痕

脛骨粗隆

膝反屈

通常的膝關節

膝反屈

膝反屈　　　通常的膝關節

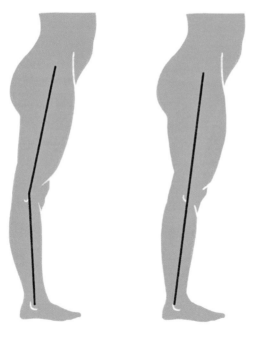

膝蓋的過伸展稱為膝反屈。和手肘的過度伸展一樣，特別容易出現在孩童和女性身上。男性也能從舞者等身體柔軟的人看到此現象。也就是說，和性別差異沒有關係。

在美術的領域會在單腳重心等站立姿勢中運用這個肢體表現手法。

阿基里斯腱的凹處

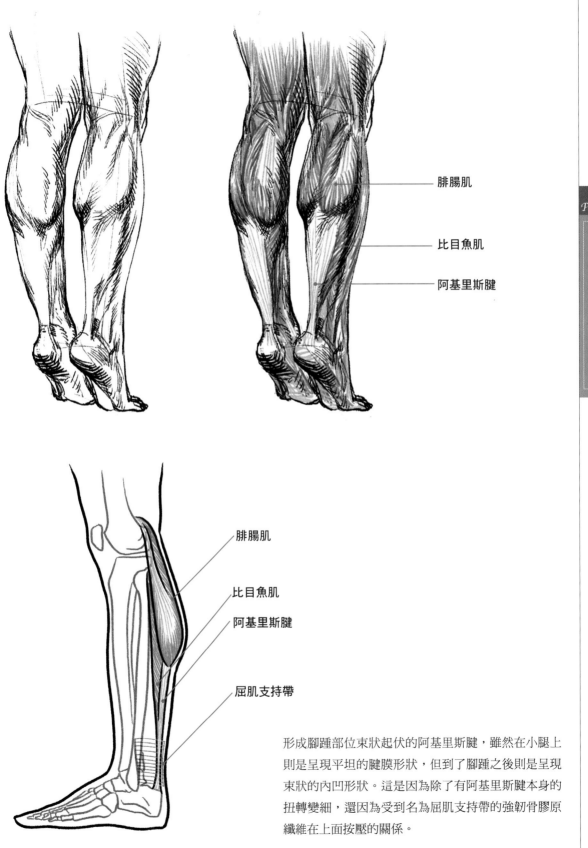

腓腸肌

比目魚肌

阿基里斯腱

腓腸肌

比目魚肌

阿基里斯腱

屈肌支持帶

形成腳踵部位束狀起伏的阿基里斯腱，雖然在小腿上則是呈現平坦的腱膜形狀，但到了腳踵之後則是呈現束狀的內凹形狀。這是因為除了有阿基里斯腱本身的扭轉變細，還因為受到名為屈肌支持帶的強韌骨膠原纖維在上面按壓的關係。

小腿的迴旋

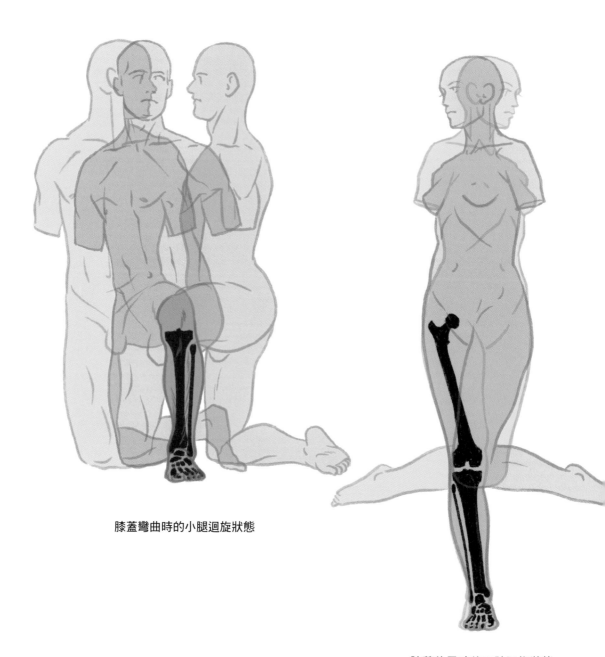

膝蓋彎曲時的小腿迴旋狀態

膝蓋伸展時的下肢迴旋狀態

膝蓋以下的小腿，雖然在膝蓋伸展的狀態下無法迴旋，但在膝蓋彎曲的時候，關節就會放鬆，變得可以迴旋。
如果是膝蓋伸展的狀態，因為膝蓋關節的骨骼接觸變得緊密的關係，迴旋時會和大腿整個一起迴旋。

卻踝的角度及步行的樣式

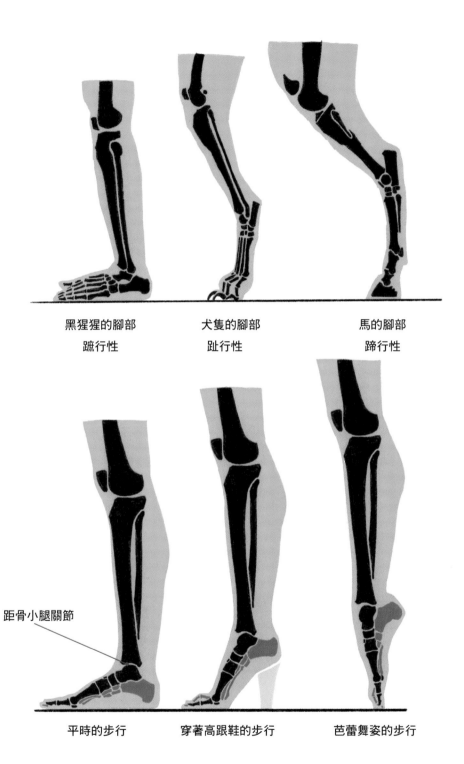

黑猩猩的腳部
蹠行性

犬隻的腳部
趾行性

馬的腳部
蹄行性

距骨小腿關節

平時的步行

穿著高跟鞋的步行

芭蕾舞姿的步行

勆物的步行樣式大致區分為腳踝著地步行的蹠行性、以腳趾著地步行的趾行性、以及僅有腳趾指甲著地步行的
邸行性等三種。人類依照場合的不同,可以用上述所有的類型步行。這個動作主要會關係到腳踝的距骨小腿關
币。

各種不同的腳趾前端

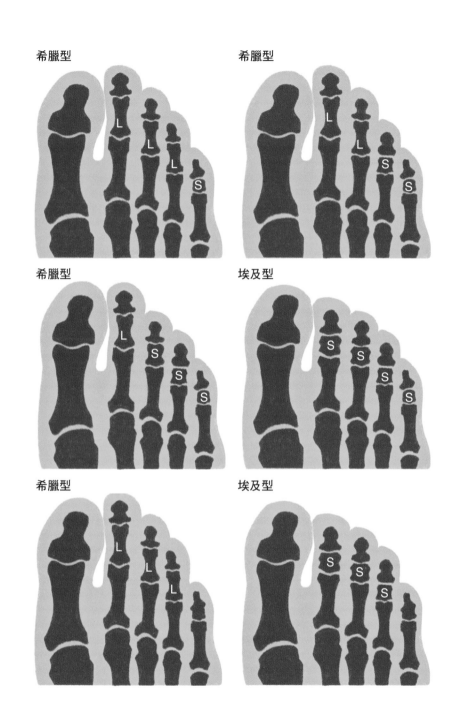

希臘型　希臘型
希臘型　埃及型
希臘型　埃及型

L=長骨
S=短骨

食趾（第二趾）比拇趾長的腳趾類型稱為「希臘型」；拇趾較長的腳趾類型則稱為「埃及型」。這是來源於古希臘和古埃及雕塑作品樣式的俗稱，以骨骼來進行比較的話，可以看出中趾節骨（第二關節的趾骨）有很大的不同。

下段的兩個圖示是小趾（第五趾）的遠側趾節骨和中趾節骨結合在一起的類型，日本人很多是這樣的類型。

（修改自Le Minor et al., 2016）

Part3

解剖速寫集

在美術解剖學中學習到的知識，基本上是會運用於作品的草案階段。本章要介紹給各位的是在草案階段，也就是草圖或是素描時可以拿來運用，提升繪畫功力的練習中最為常見的速寫方法以及觀察對象的方式。

解剖速寫的方法

1 描繪簡易骨架

頭部、胸廓、骨盆等骨性容器可以先以分量感來加以呈現。細長的骨骼部分，只要能夠畫出骨頭的長度和關節的隆起形狀以及肌肉附著部位的凸出部分即可。一開始先看著模特兒與照片練習描繪，熟練了之後，再試著描繪成自己喜歡的身體比例吧！描繪的時候要放鬆肩膀的力量，呈現出大概的形態就可以了。

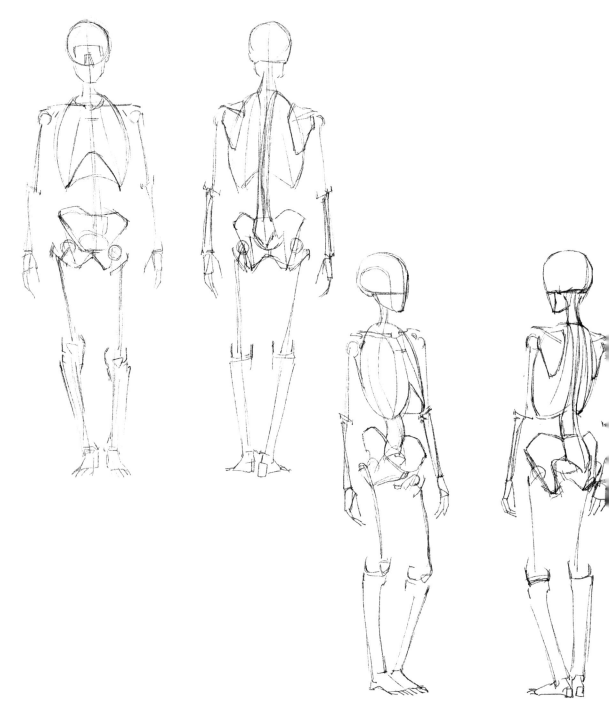

描繪肌肉的基底

形成輪廓的肌肉,或者是骨頭到骨頭的凸出部分,儘量用筆直的線條連接起來。

種體型會很接近這副骨架中最纖瘦的體型狀態。

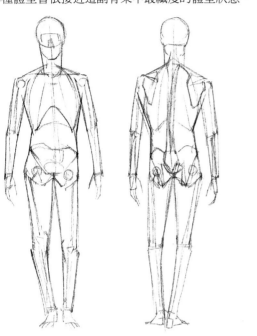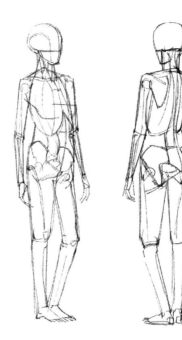

描繪肌肉的起伏形狀

2 中描繪的基底進一步加上肌肉。如果強調肌肉隆起形狀的話,體格會變魁梧;如果只加上薄薄一層肌肉

話,則會變成女性體型或是苗條的體型。肌肉之間的下凹形狀不會低於 2 所描繪的基底厚度。

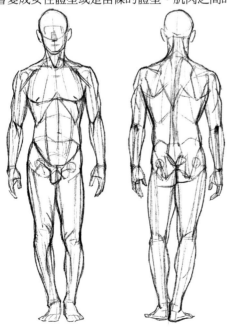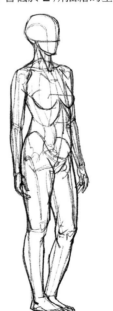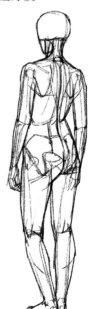

觀察手臂和腳部比例的姿勢

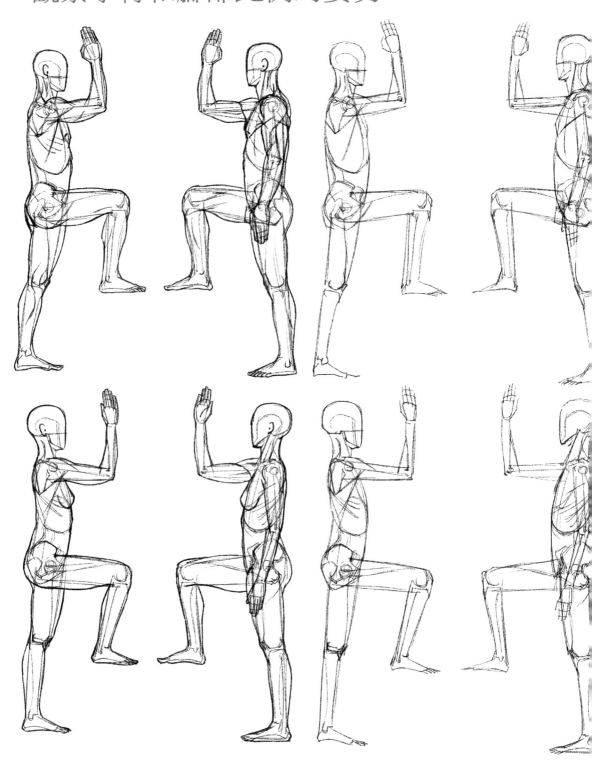

將手肘和膝蓋向前伸出並且90度彎曲的姿勢，多用於從側面觀察時的身體比例解說。特別是上肢和下肢的長度差異在這個姿勢中變得很明顯。向前伸出的手臂指尖一般會比頭頂高，不過身高愈高則距離頭頂愈遠，身高愈矮則愈接近頭部的高度。向前伸出的腳部的腳底高度一般會在膝下的線條附近。但身高愈高的人，腳底的位置會愈下降。

英雄站姿

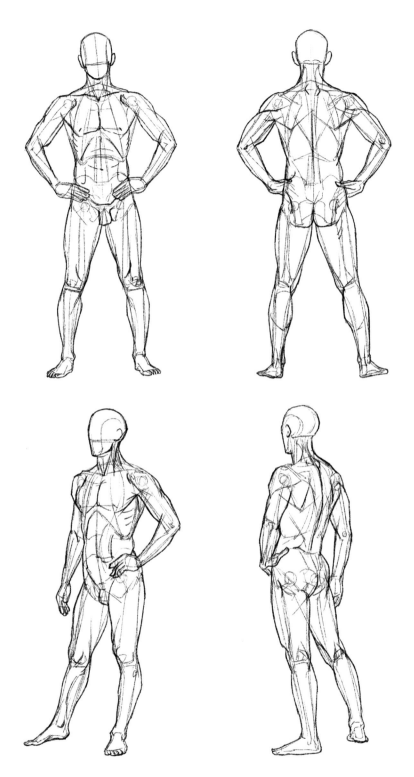

把手放在腰上，強調出軀體的倒三角形輪廓。以這個姿勢大吸一口氣挺胸的話，可以更加強調這個姿勢的特徵。

手臂抬高的姿勢與倒立

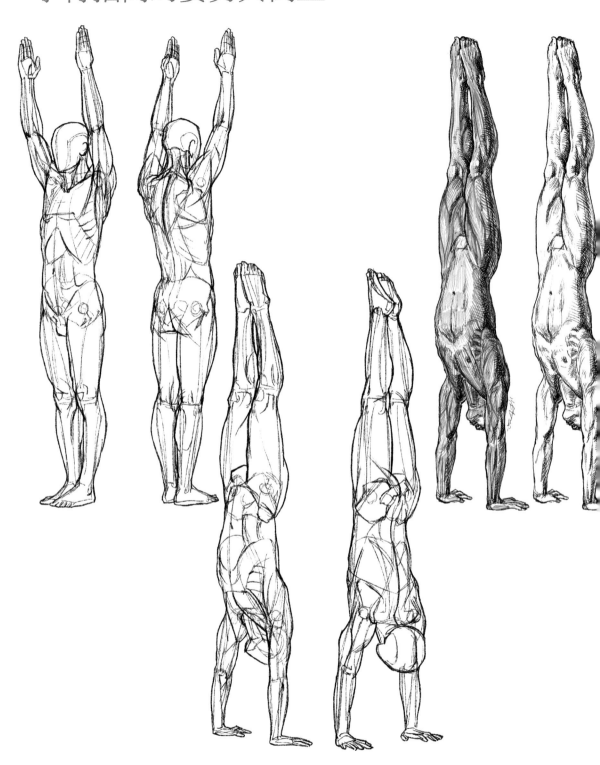

這2個姿勢的外形變化是軟組織受到重力的影響不同所致。倒立的時候，大腿的肌肉會下垂，朝向下方移動。軀體的部分由於胸廓受到腹部內臟的壓迫而會向外擴張，另一方面，下腹部則會變較纖細。這些特徵在游泳跳水時也會有類似的表現。肩部和背部的上肢肌肉為了要支撐體重而收縮，使得起伏變得明顯。描繪倒立姿勢的時候，不時將畫面倒過來檢查會比較好。

前屈的姿勢

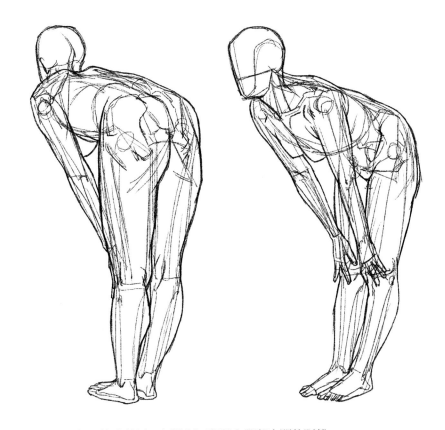

前屈：將雙手按在膝蓋上。手肘和膝蓋都要筆直伸長，軀體則要調整和腳部之間的距離。

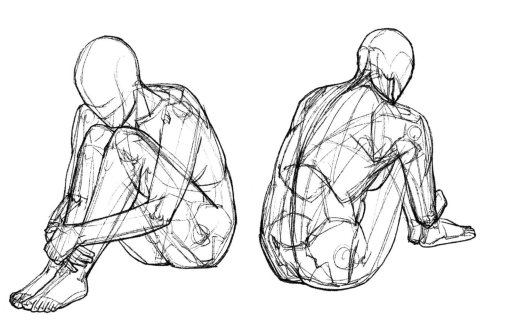

包膝坐地：彎曲膝蓋，就可以讓胸腹部與大腿部密貼。

坐下的姿勢及臥倒的姿勢

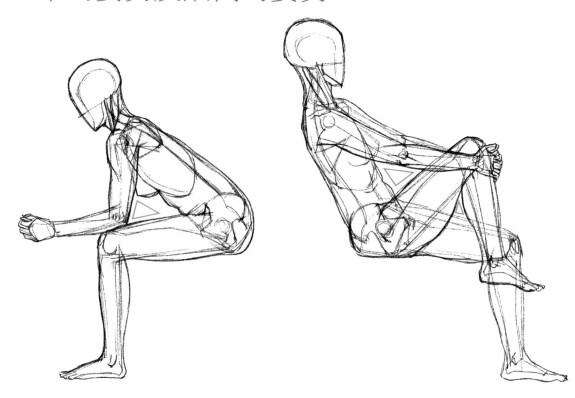

坐姿：將彎曲的手肘、膝蓋、以及四肢之間連接起來的軀體線條很容易出現三角形的間隙。像這樣的清楚圖形，可以作為呈現姿勢時很方便的指標特徵。

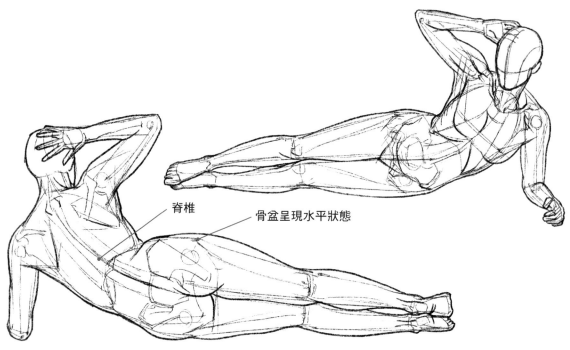

脊椎

骨盆呈現水平狀態

橫躺著的姿勢：在橫躺著的姿勢下，側腹和腹部因為受到重力影響而向下彎曲。脊椎在骨盆呈現水平狀態時，頭部會彎曲成垂直角度。

扭轉軀體的姿勢、兩手在背後碰觸的姿勢

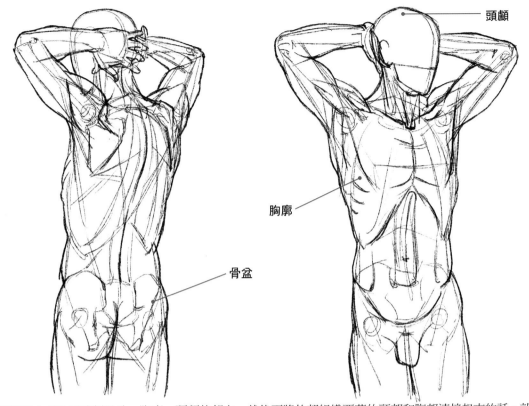

頭顱

胸廓

骨盆

扭轉軀體：首先要確認骨盆、胸廓、頭顱的朝向，然後再將軟部組織覆蓋的頸部和腹部連接起來的話，就能很容易掌握住身體的形狀。

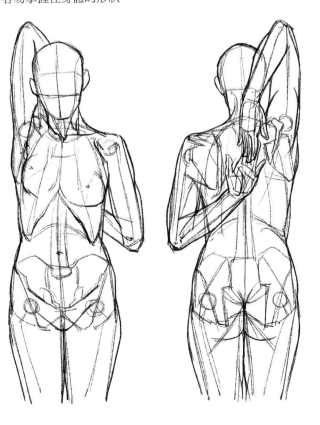

兩手在背後碰觸：這個姿勢在前方（圖左）是不論男女，乳頭高度的左右差異最大的姿勢。由後方（圖右）看來，手臂抬高的那一側的肩胛骨朝向上方迴旋；手臂放低的那一側的肩胛骨則明顯向後方凸出。

向後仰倒的姿勢、張開雙手的姿勢

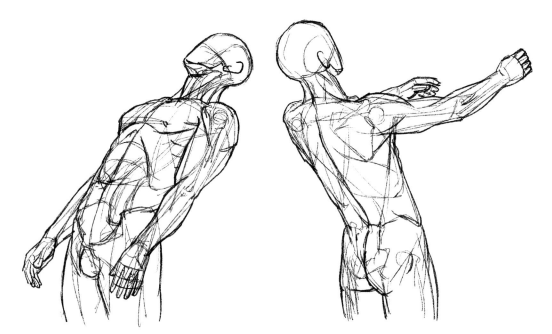

向後仰倒：上面這個向後仰倒的姿勢，從前方觀察時，以軀體的視點來說是呈現仰視角度，在後方觀察時則是俯瞰角度。在這個整個人快要倒下的姿勢，為了保持身體平衡，手臂會向前伸出。如果不向前伸出手臂的話，會給人一種正在用腿部努力撐住的感覺。

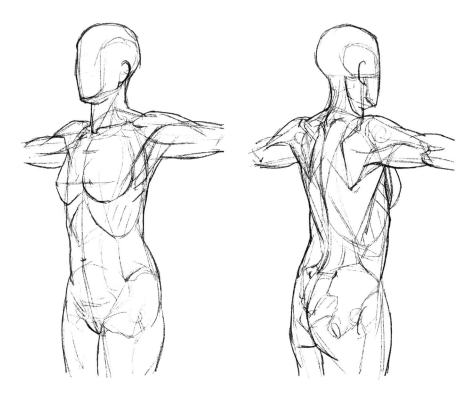

張開雙手：這個姿勢因為手臂不會與軀體重疊的關係，很方便用來確認軀體的形狀。一直到手臂呈現水平為止，肩胛骨的位置幾乎都沒有變化。進行3DCG的角色造形製作時，也大多是以張開手臂的姿勢來製作的。

上肢的解剖速寫

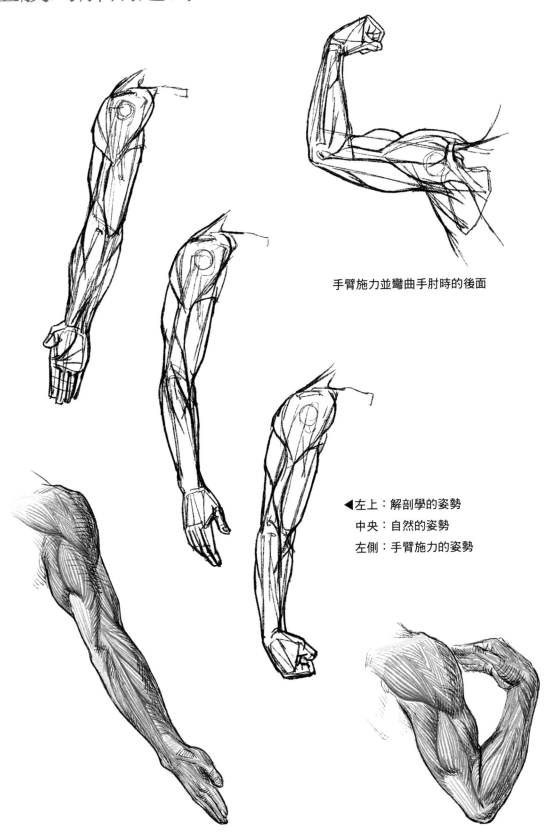

手臂施力並彎曲手肘時的後面

◀左上：解剖學的姿勢
　中央：自然的姿勢
　左側：手臂施力的姿勢

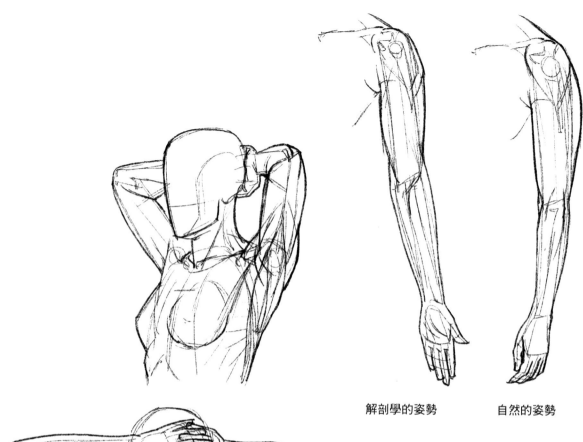

解剖學的姿勢　　　　自然的姿勢

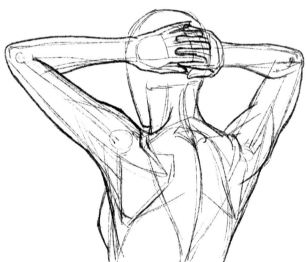

上：雙手放在頭部後方時的斜左前方角度

下：雙手放在頭部後方時的斜後方角度

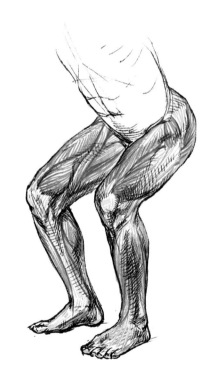

下肢的解剖速寫

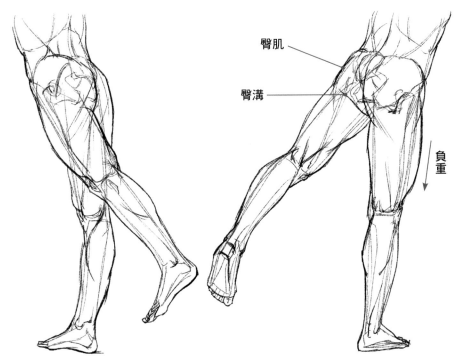

臀肌

臀溝

負重

將腿部向後拉的姿勢，臀部會用力。在腿部向後拉的那一側，臀肌收縮最多，可以看得見臀溝。上圖的角度是微帶點仰視角度。另一邊的腿部為了保持平衡，從腰到膝蓋都用力。

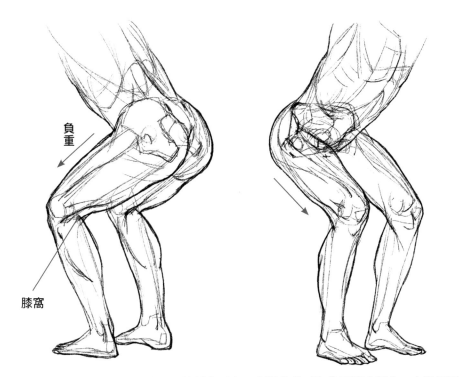

負重

膝窩

在半蹲的姿勢中，為了要將不穩定的膝蓋關節穩定下來，大腿的前面和後面都會用力。大腿周圍會出現明顯的肌肉溝痕，膝窩也會因為周圍肌腱凸出而呈現出非常明顯的凹陷形狀。

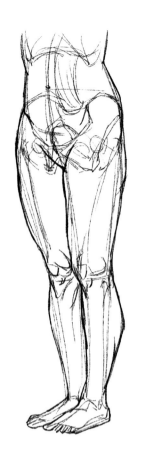
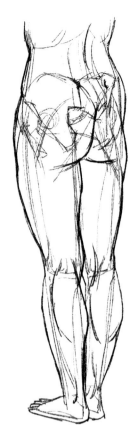

直立的姿勢比較容易拿來與解剖圖比對。如果在[⋯]用斜向角度觀察的視點時，感覺姿勢的形狀容易[⋯]清不清的話，那麼以這個姿勢為基準，可以先分[⋯]出體表的起伏形狀。

將兩腳前後張開的話，可以看到腳的內側面。與走路姿勢不同的是重心在剛好張開的兩腳之間。而且雙腳的腳掌都接觸地面。古埃及的美術作品經常採用這種姿勢。

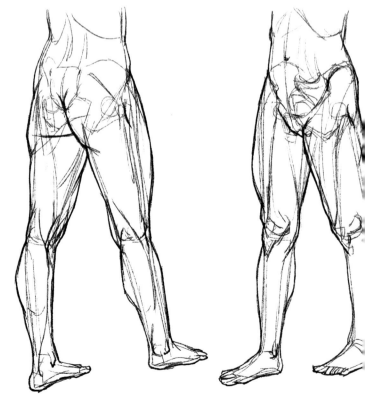

古典作品的解剖速寫〈古希臘、羅馬時代〉

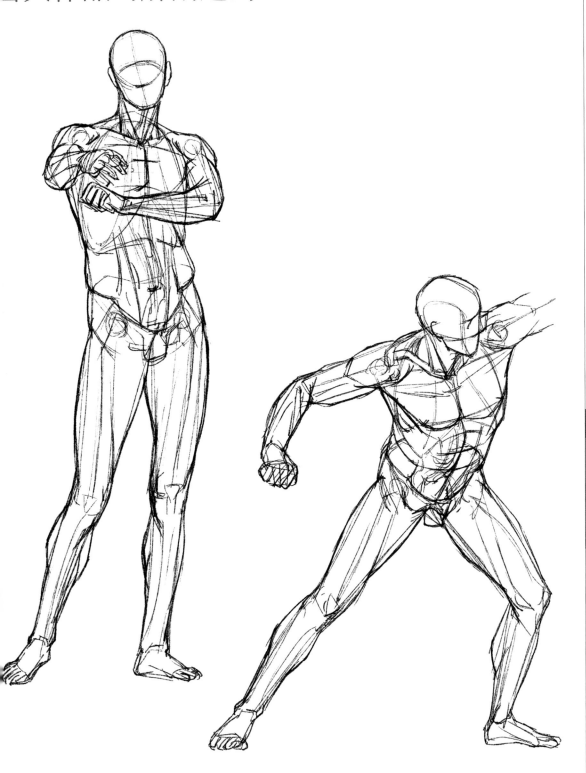

在古希臘雕塑作品中，經常製作眾神或英雄放鬆時的優雅姿勢以及拳擊手等競技者或是戰士們戰鬥的場景。在戰鬥的場景中可以看到正在抵抗對手的姿勢以及被敵人擊倒而崩潰的姿勢。美術作品有很多都會引用過去名作的姿勢。名作中往往隱藏著「如何讓畫面更美觀」的各種提示。

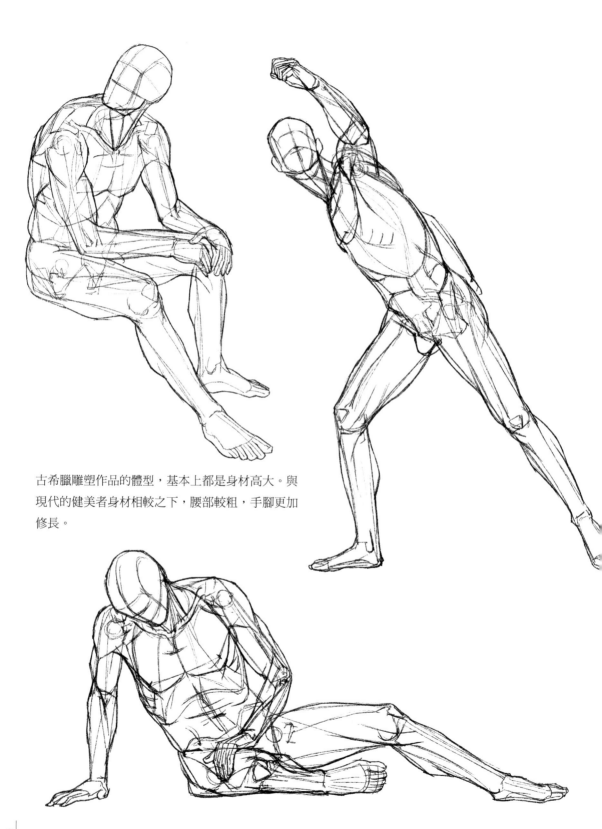

古希臘雕塑作品的體型，基本上都是身材高大。與
現代的健美者身材相較之下，腰部較粗，手腳更加
修長。

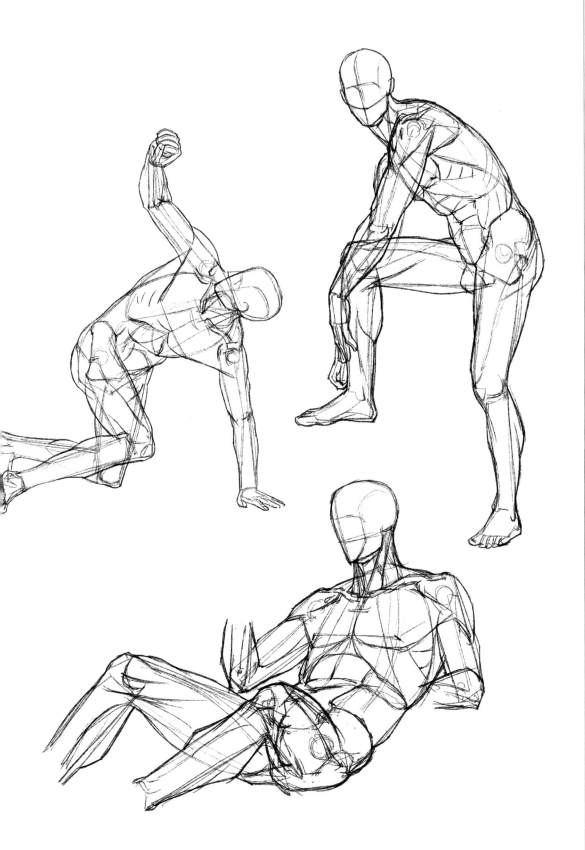

古希臘的人體表現中，比起繪畫作品來說，雕塑的形狀較少出現變形。因為需要360度，從正面到背部都製作出來，所以從各種方向來觀看時，各個角度的形狀也都彼此吻合。

古典作品的解剖速寫〈文藝復興時代〉

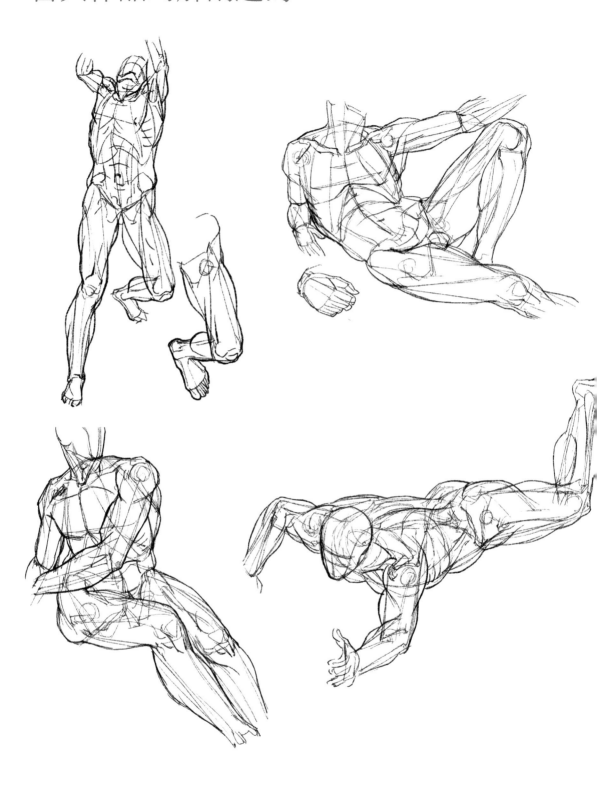

米開朗基羅以後的文藝復興作品中，經常可以看到身體、手腳扭轉姿勢的例子。這些動作舉止、姿勢，在今天已經很難解讀其中代表的含意，但仍然給人相當強而有力，感佩不已的印象。即使只看指尖，也能發現微妙的動作，可以看出全身的姿勢都充滿了創作者的意識。這在美術解剖學上是難度很高的姿勢。

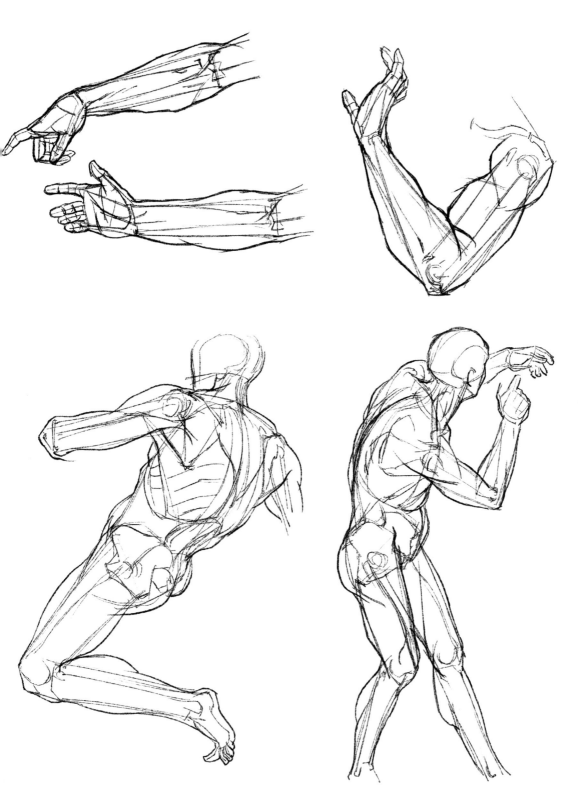

在文藝復興時期，隨著軀體、手臂、腿部的迴旋姿勢，也導入了遠近法（短縮法）這種技巧。這是一種從斜向角度觀看時，可以呈現出立體深度的表現手法。

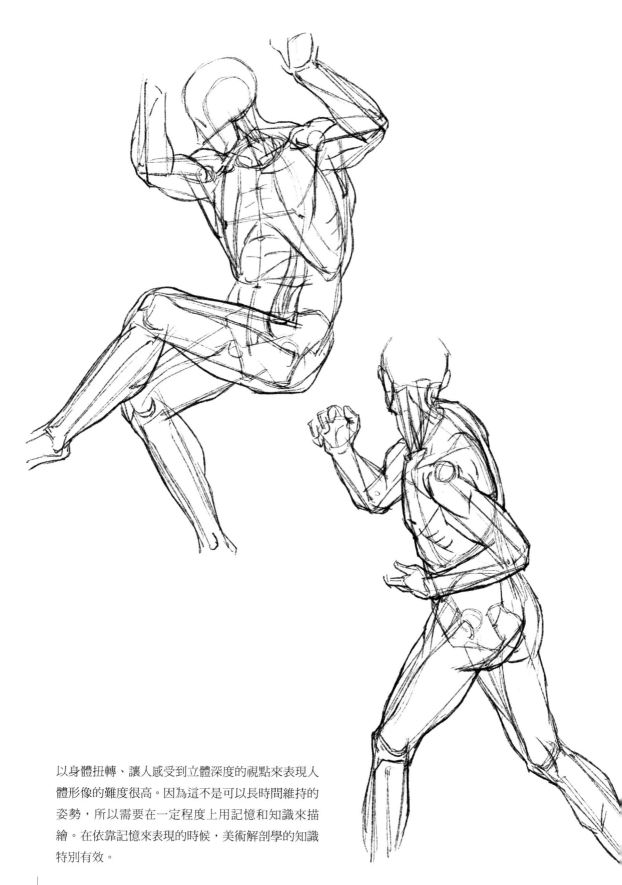

以身體扭轉、讓人感受到立體深度的視點來表現人體形像的難度很高。因為這不是可以長時間維持的姿勢，所以需要在一定程度上用記憶和知識來描繪。在依靠記憶來表現的時候，美術解剖學的知識特別有效。

古典作品的解剖速寫〈巴洛克時代〉

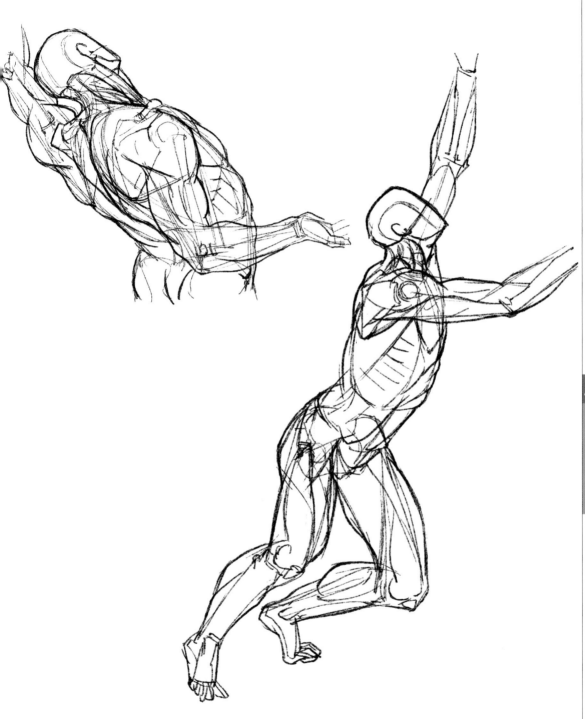

文藝復興之後的巴洛克時代,技術力已臻提升,甚至能夠表現出了從正下方或正上方觀看的扭動著身體的構圖,或是懸浮在空中這類實際上很難實際觀察的姿勢。探索了由米開朗基羅開始引領的螺旋狀姿勢(在美術用語中是「蛇形姿勢」)風潮,發展出更進一步的人物姿態和視點。

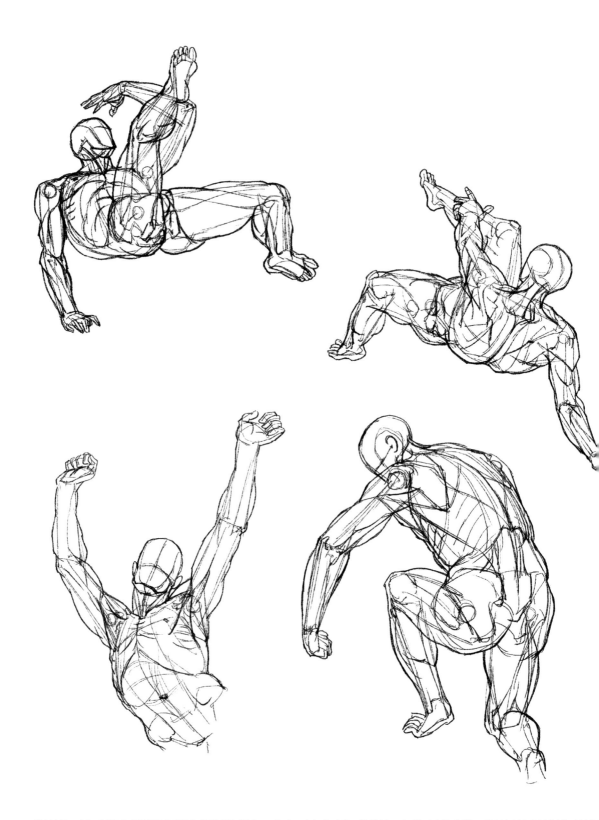

對於腋下和大腿內側等位置較為裡側的部分,有必要事先理解其構造。因為這些部位可以清楚展現創作者對
結構的認識程度,也是技術功力呈現差異的部位。

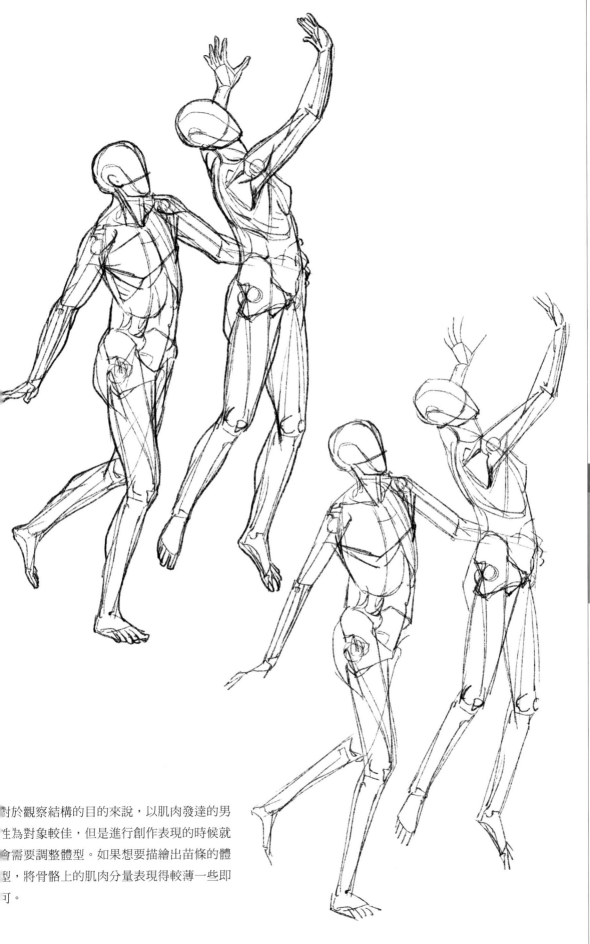

對於觀察結構的目的來說，以肌肉發達的男生為對象較佳，但是進行創作表現的時候就會需要調整體型。如果想要描繪出苗條的體型，將骨骼上的肌肉分量表現得較薄一些即可。

古典作品的解剖速寫〈近代〉

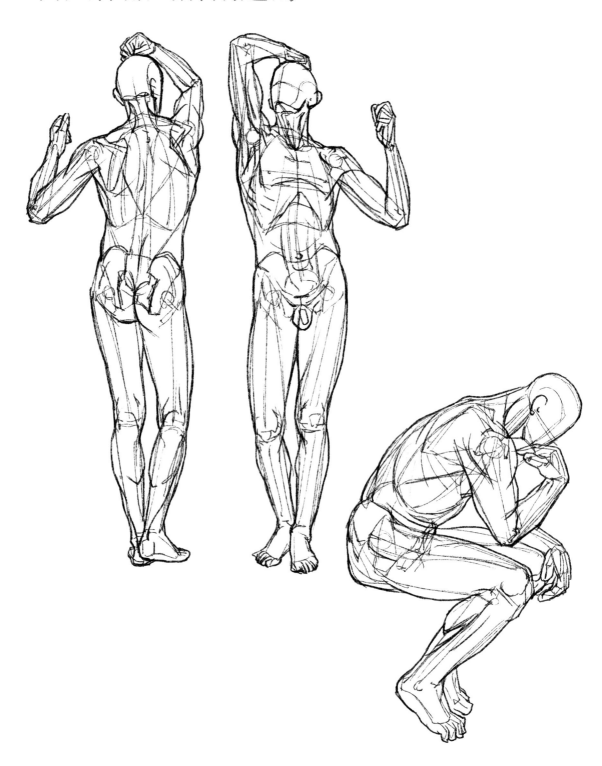

近代美術中，最容易進行美術解剖學解說的作品之一是奧古斯特·羅丹的雕塑作品。羅丹受到了米開朗基羅（文藝復興時期）的作品影響。另一方面，將模特兒的照片作為資料進行製作，或是製作多個相同作品來組合呈現（複製和貼上），也會將中途階段的作品作為其他作品發表，很多地方都將現代的想法導入了雕塑表現之中。

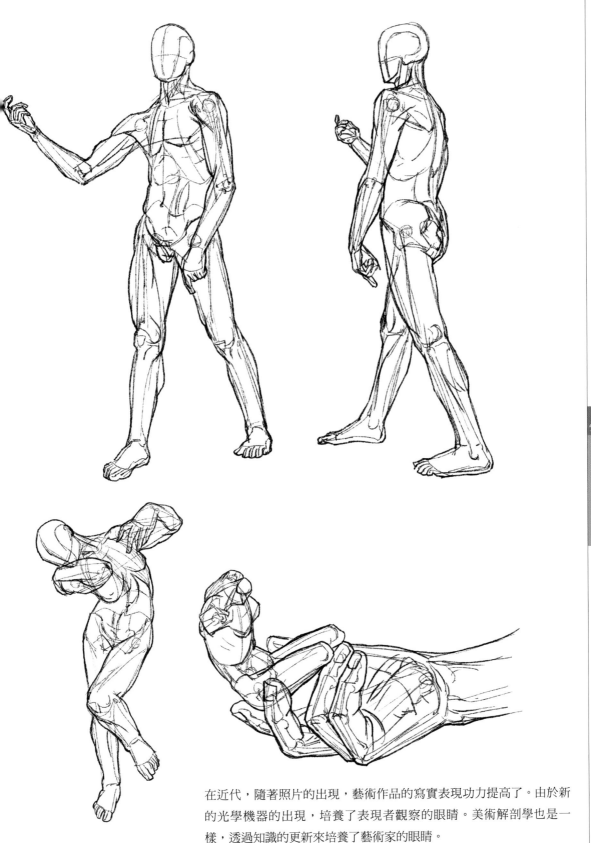

在近代，隨著照片的出現，藝術作品的寫實表現功力提高了。由於新的光學機器的出現，培養了表現者觀察的眼睛。美術解剖學也是一樣，透過知識的更新來培養了藝術家的眼睛。

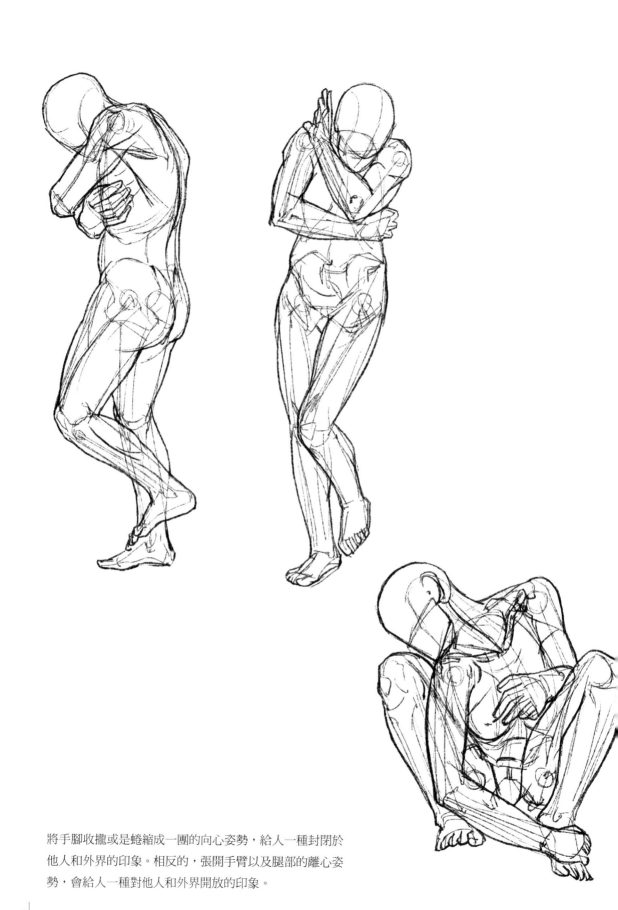

將手腳收攏或是蜷縮成一團的向心姿勢，給人一種封閉於
他人和外界的印象。相反的，張開手臂以及腿部的離心姿
勢，會給人一種對他人和外界開放的印象。

手部的解剖速寫

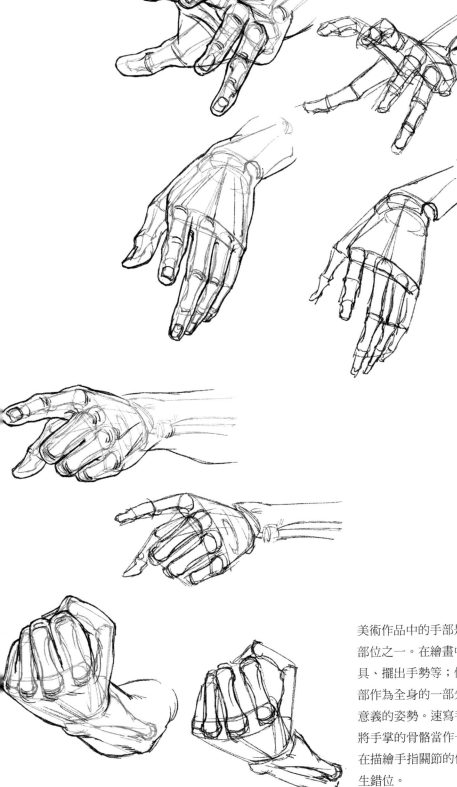

美術作品中的手部是向鑑賞者傳達資訊的部位之一。在繪畫中，手部主要是握住道具、擺出手勢等；但是在雕塑作品中，手部作為全身的一部分，經常呈現沒有太多意義的姿勢。速寫手部骨骼時的訣竅是先將手掌的骨骼當作一個整體來描繪，後續在描繪手指關節的位置時就比較不容易產生錯位。

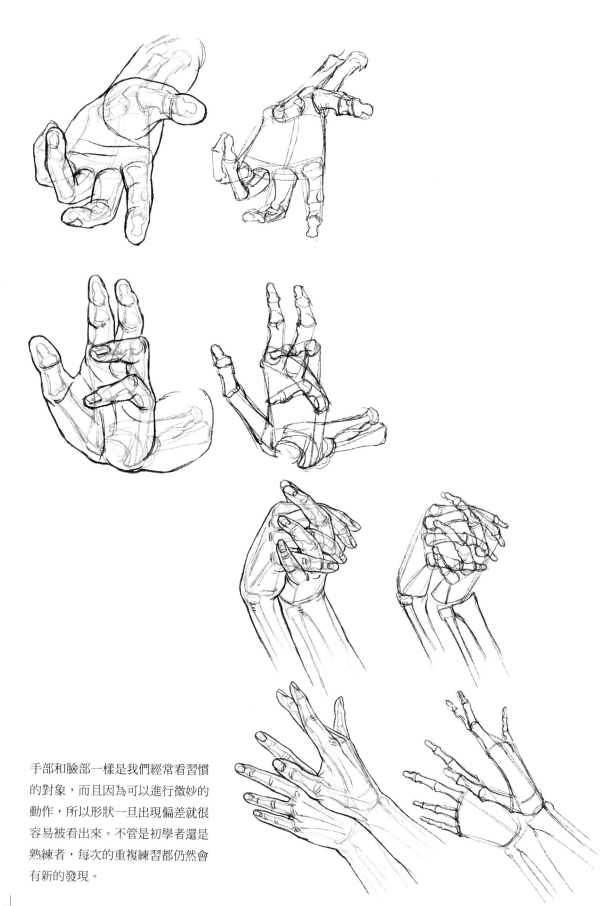

手部和臉部一樣是我們經常看習慣
的對象，而且因為可以進行微妙的
動作，所以形狀一旦出現偏差就很
容易被看出來。不管是初學者還是
熟練者，每次的重複練習都仍然會
有新的發現。

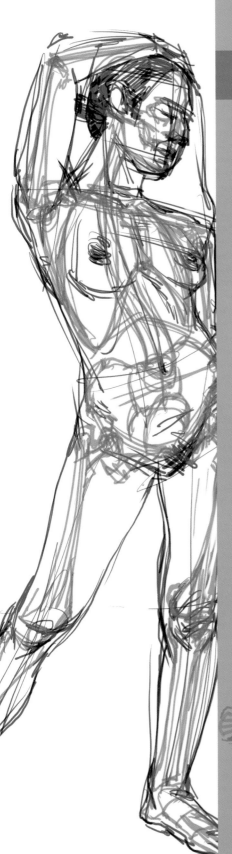

Part4

著衣裸體速寫

介紹完解剖速寫之後，接下來要解說由穿著衣
物的人像推測出裸體人像的練習方法。學習美
術解剖學，可以培養我們不只是從體表，還能
讓眼睛穿透衣物觀察到內部構造。這個方法對
於檢查確認自己描繪的人像或是角色人物的造
形狀態都很有幫助。

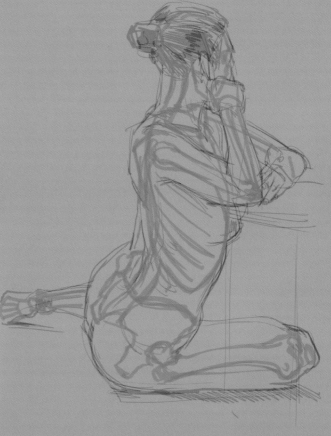

從穿著衣物的人像推測裸體人像的方法

在雕塑和繪畫作品中，一般是會先製作（描繪）出裸體人像的基底，然後再加上衣服。這是為了不讓衣服下的身體失去平衡。透過這個步驟，可以得到衣服底下充滿內容物的視覺效果。這與美術解剖學所說的由體表推測骨骼的觀察方法類似。為了學習這種觀察方法，就有必要先理解衣服和身體之間的關係。在本章會舉一些例子來介紹從穿著衣物的人像推測出身體形狀的方法。

學到了這個方法的話，日後即使不參考裸體模特兒，也能夠練習裸體速寫。

關於衣紋（衣服的皺褶）的方向

衣紋大致可以區分為以下4種類型。

1：從肩膀等身體的頂點受到重力影響，或是順著布料摺痕所垂下的皺褶	2：受到身體的一部分壓迫而產生的皺褶
3：布料受到拉伸牽扯而引起的皺褶	4：長度過多而產生堆疊的皺褶，或是下垂的皺褶

以上與身體會有接觸的類型是1~3，4的皺褶底下沒有身體。

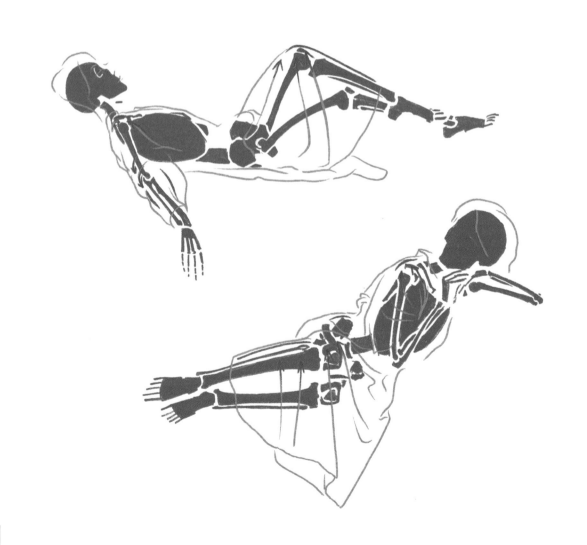

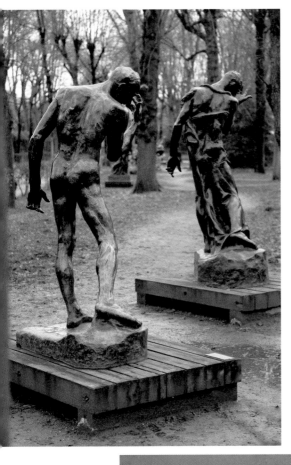

奧古斯特・羅丹的《加萊市民（部分）》是先製作出裸體人像（照片中左側）後，然後在上面雕塑出衣服（照片中右側）的範例。既使是肌肉的溝痕和骨骼的起伏形狀這些最後會被衣服遮蓋住的細節，也都仔細地製作出來。（羅丹美術館・巴黎・筆者攝影）

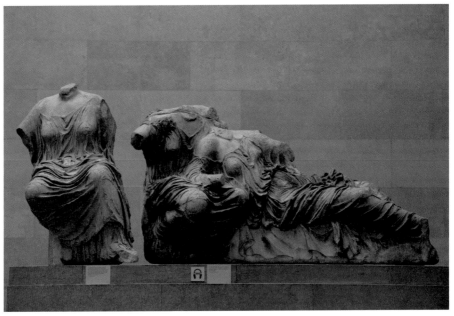

這種古希臘雕塑的衣紋稱為「濕衣法」（wet-drapery）。是一種呈現出衣物沾濕後貼在身體表面的表現手法。由於皺褶與皺褶之間的低谷部位會與身體的線條接觸，可以產生衣服底下含有內容物的視覺效果。照片是可以透過衣服推測出身體形狀的作品範例。（大英博物館・倫敦・筆者攝影）

著衣裸體速寫1 〈躺臥在長椅上、躺平〉

運用衣服的皺褶與身體表面的輪廓來掌握裸體人像的方法1

首先要沿著朝向頂點的衣紋（藍色箭頭），尋找能夠看到身體線條的部位（藍色線條）。

交叉的腿部在照片等平面上容易弄錯位置關係。首先要確認腳的拇趾來判斷左右。交叉的腿部在膝蓋上方附近
跨越至另一側腿的位置。仰躺著的姿勢，胸部和腹部會因重力的影響而彎曲下垂。因此，身體的厚度會比站
的時候看起來更薄一些。

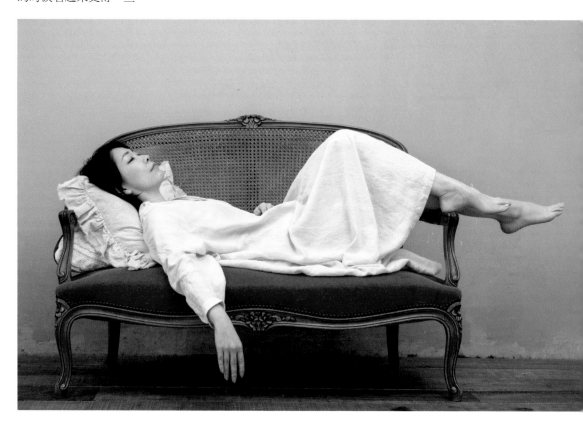

運用衣服的皺褶與身體表面的輪廓來掌握裸體人像的方法2

七沿著布的皺褶找出頂點（藍色箭頭），過濾出能夠看見身體線條的部位（藍色線條）。

從沒有被衣服覆蓋的手和腳可以推測出大概的膝蓋位置和肩膀位置。

以這個姿勢來說，大腿骨和骨盆都藏在膝蓋的另一側。因此在掌握輪廓的素描裡，不需要勉強將整個大腿部連
接起來，個別掌握膝蓋和腰部的形狀也沒關係。

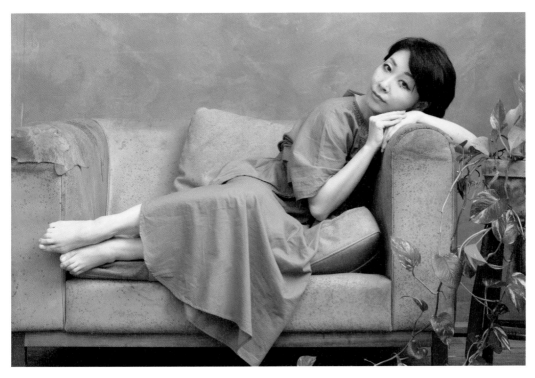

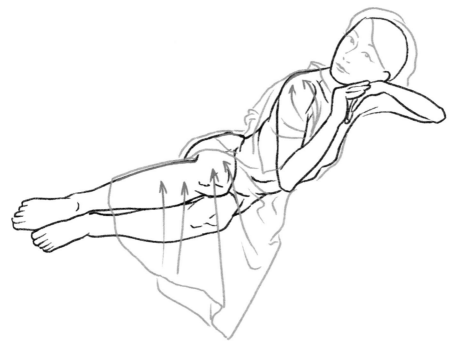

運用衣服的皺褶與身體表面的輪廓來掌握裸體人像的方法3

照片中的人物身穿T恤，搭配長度較短的褲子，身體露出的部分較多。因此很容易推測出輪廓的線條。即使在這種情況下，也要找出衣服和身體接觸的部分（藍色線條），將中間的形狀連接起來。這樣就能確認出大概的輪廓。

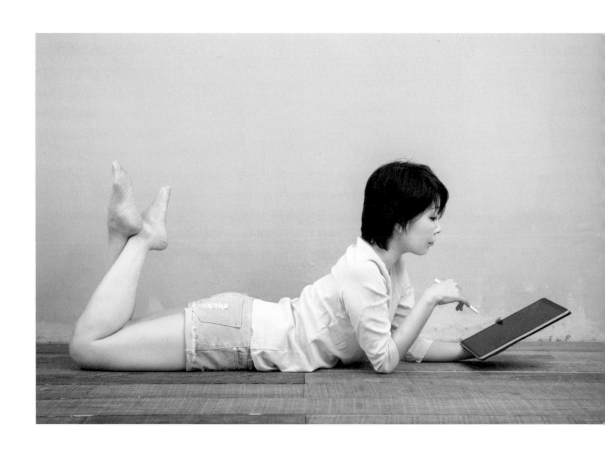

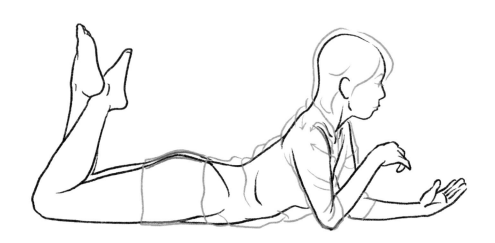

著衣裸體速寫2〈兩手抱膝坐地〉

這裡也是同樣要沿著皺褶的方向找出與身體接觸的部分。皺褶容易發生在「頂點」或「被壓住的地方」。
如果找到腳尖、膝蓋的高度、與地面接觸的臀部，大概就可以理解腿部的形狀。在身體向內封閉的向心姿勢
下，不僅是肩膀，就連背部的大部分輪廓都可以從衣服上推測出來。

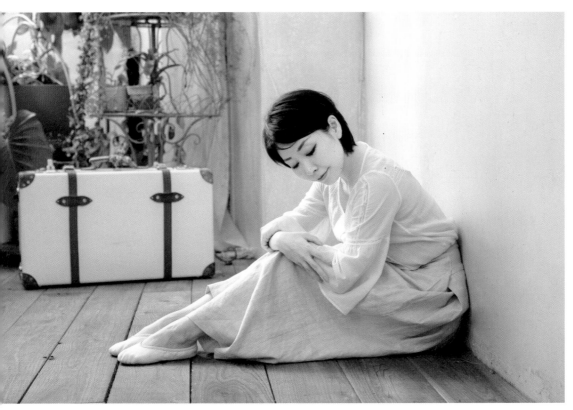

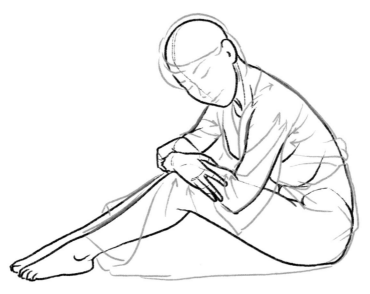

著衣裸體速寫3 〈坐在椅子上〉

交叉雙腿的姿勢，一側的腿部在膝蓋上方附近與另一側的腿部膝窩相接觸。雖然腳的大拇趾和小趾被遮住看不見，但是這張照片可以確認到足部內側面的「足弓」。即便如此還是不明所以的情況下，可以利用鞋子的前端先分辨出左右腳。

椅子座面的大概形狀，只要沿著椅子腳向上尋找就能夠確認。以木製座面的情形來說，在和身體接觸的部分臀部被壓扁變平，超出座面的大腿輪廓則會下垂彎曲。

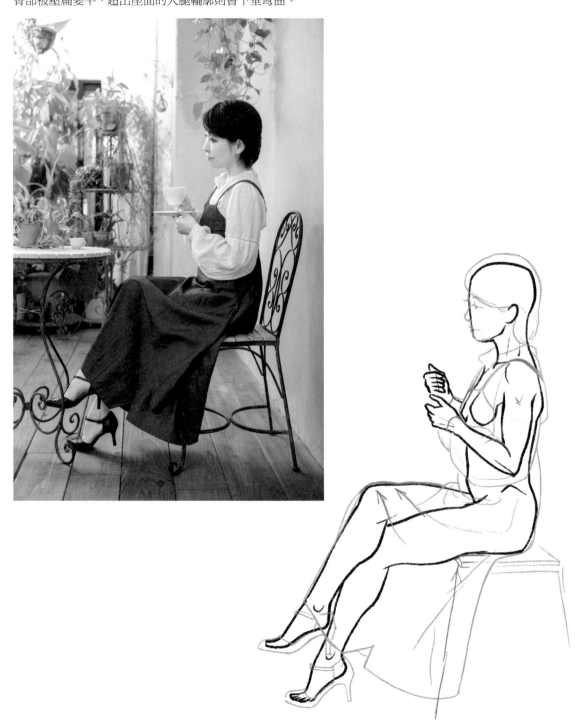

著衣裸體速寫4〈以手托腮〉

手托腮、抱著手臂的姿勢，可以先找出肩膀、手肘、手腕的位置。就像星座是把星星連接起來一樣，只要將
節與關節之間連接起來，身體比例就不容易錯亂。前臂有橈骨和尺骨這兩根骨頭（第14頁），尺骨比較容易
辨得出來。尋找手肘凸出的形狀（肘頭）和小指根部的圓形隆起形狀（尺骨頭），將兩者連接起來，就能夠
出尺骨的位置。

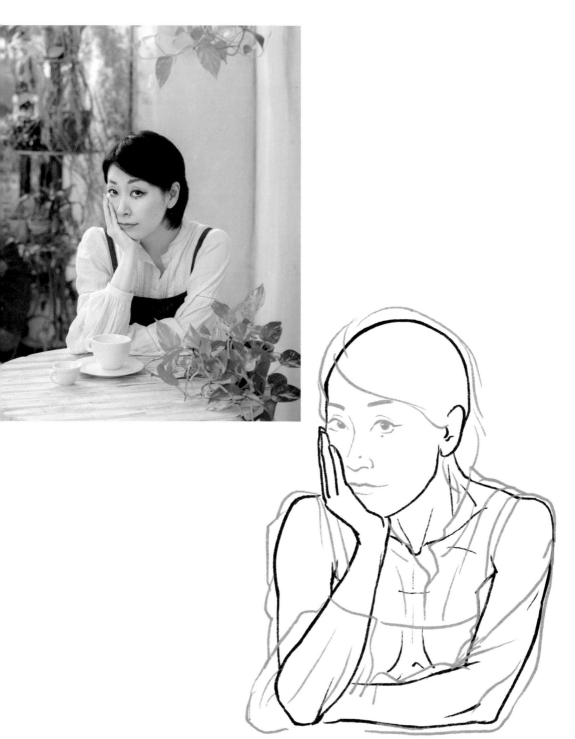

著衣裸體速寫5 〈澆水〉

質地較硬布料的裙子這類衣物，要描寫除了腰部以外沒有身體接觸的情形意外地困難。此時可以用速寫來推內部的構造。如果只是用輪廓線來描繪的話，為了保持輪廓線，難免下筆會較為保守，這樣要描繪被遮蓋住另一側（在這裡是右腳）膝蓋就很不容易了。

運用Part3介紹的解剖速寫技巧，不需要在意形狀和線條數量就可以直接探討形狀的構造。

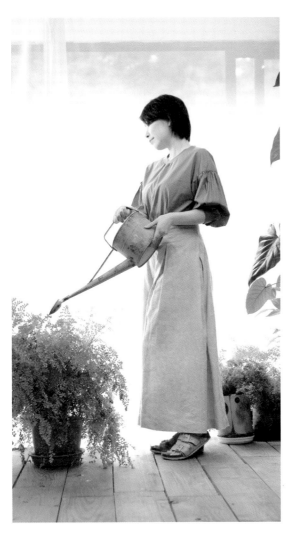

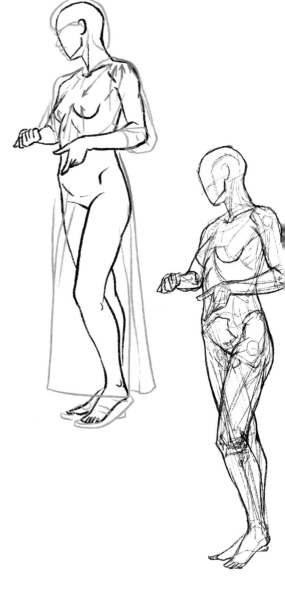

著衣裸體速寫6〈單膝高跪〉

緊身牛仔褲很容易就能推測出身體的線條。如果能觀察到整體的下肢、肩膀、手、脖子周圍的話，即使不參考裸體模特兒，也能畫出類似解剖速寫的狀態（右下圖）。在進行像這樣身著緊身衣的造形時，只要在裸體的輪廓上畫出因為肢體活動而形成伸縮的小皺褶，就可以表現出緊身衣的感覺。

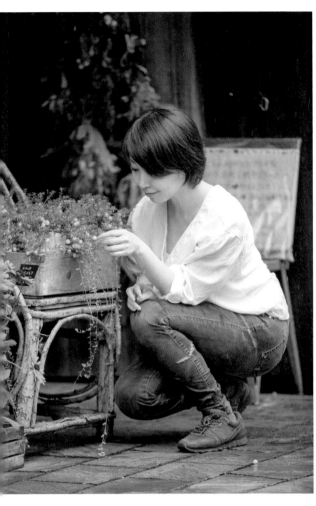

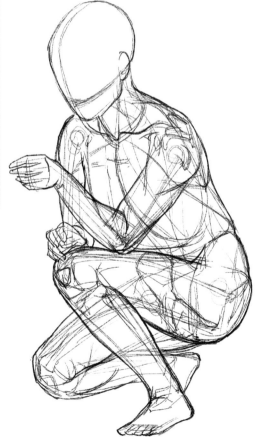

著衣裸體速寫7〈倚牆站立〉

這個姿勢也可以和解剖速寫一樣準確地推測出裸體人像。倚靠某物站立的姿勢，身體的重心不在兩腳之間。因此，沒有背景的話會給人不穩定的印象。可以說是人體+背景方能構成作品的其中一種情況。

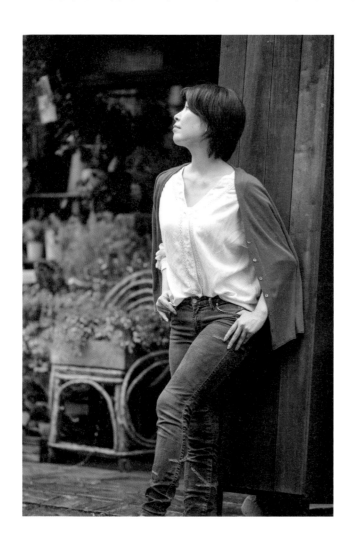

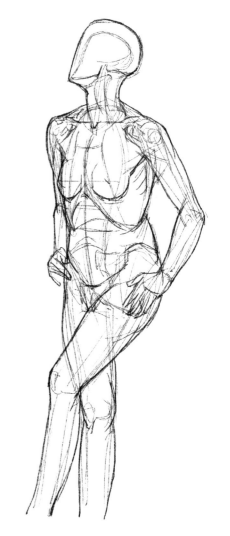

著衣裸體速寫8 〈兩手張開〉

在窗邊等處，人物處於逆光狀態下，光線會穿透較薄的衣物。這種情況下，透過開襟衫可以看到身體的輪廓，以此為線索就可以進行素描。如果看不見身體的話，確認一下臀部和肩膀的位置，就能得出大概的身體比例。

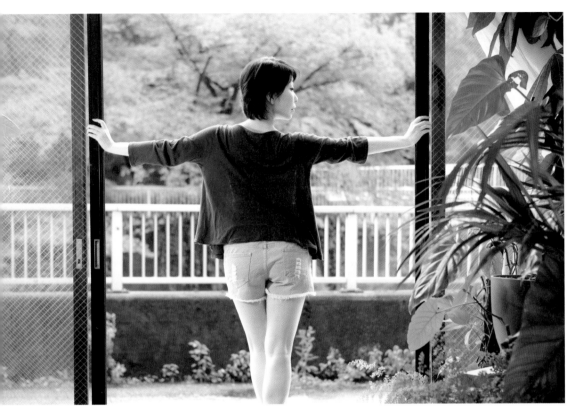

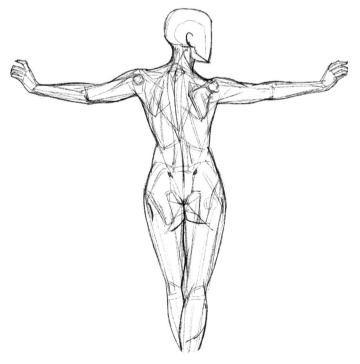

著衣裸體速寫9〈跳躍〉

跳躍有兩腳跳躍和單腳跳躍這兩種類型。這裡的圖示為單腳跳躍的情形。

在腳部踢地向上彈跳出去的時候，後方的腳就像彈開的彈簧一樣變得直挺，前方的腳則為了落地的準備而向前伸出。到了頂點之後，雙腳伸直，手臂伸向正上方。著地時，前方的腳因為吸收衝擊的關係，輕輕地彎曲。

手臂為了保持軀幹的平衡，位置產生了變化。在腳部踢地的時候，手臂在軀體的前方。在頂點時，手臂在雙腳的大致中央。著地時，手臂則會移動到軀幹的後方。

著地

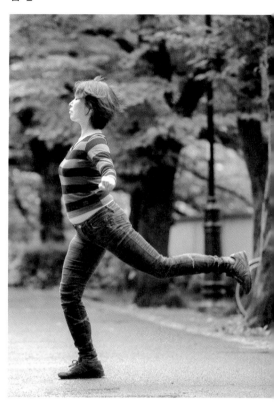

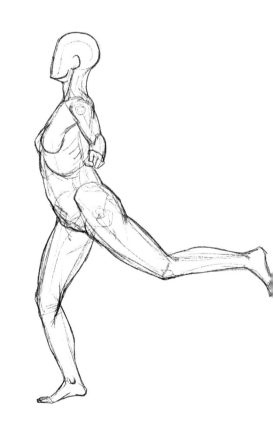

頂點　　　　　　　　　　　　　　　踢地彈出

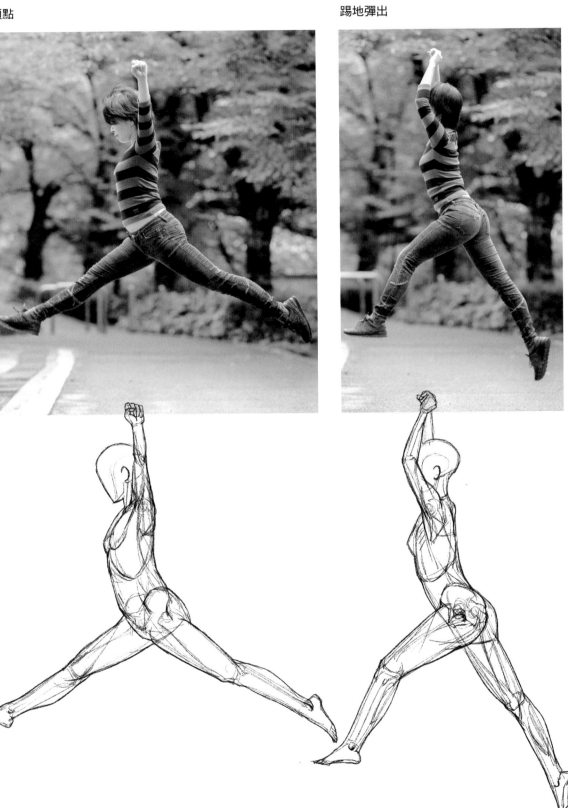

著衣裸體速寫10 〈步行〉

走路的方式及特徵因人而異。總之是有各式各樣不同的模式，動畫製作對於這方面已經有很詳細的研究。以這張照片的走路方式來說，向前伸出的腳不會彎曲，整個腳部就像鐘擺一樣擺動著。只要能像這樣將人體單獨抽取出來的話，就能容易地發現隱藏在服裝底下的運動特徵。

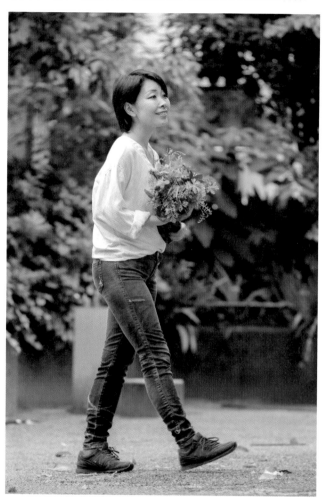

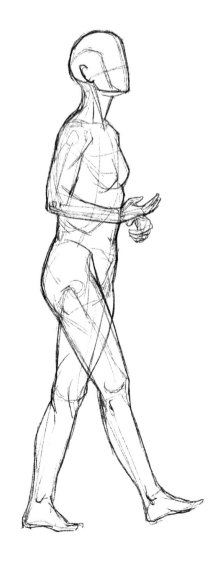

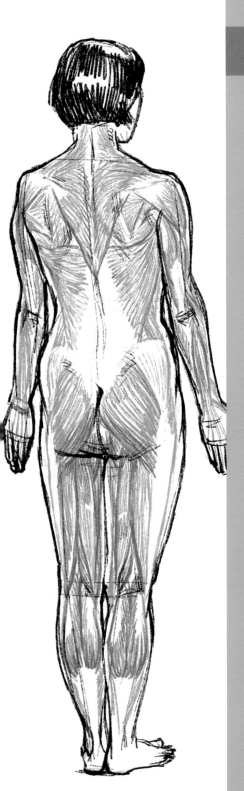

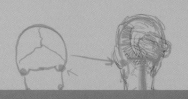

人體的比例

人體的比例對於掌握全身像的大略尺寸來說是相當重要的概念。本章將為各位介紹古典的8頭身、標準體型的7.5頭身比例，以及對於角色人物的造形作業很重要的孩童與成人的身體比例變化。

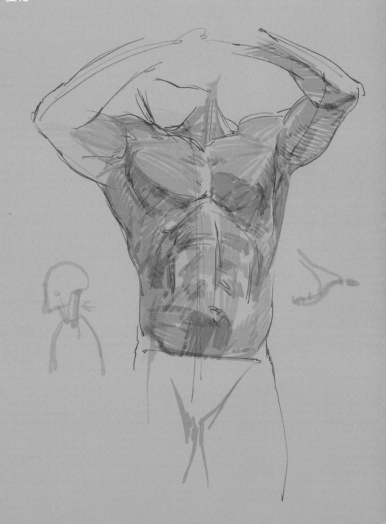

人體比例的概論

人體比例是利用頭部的大小來掌握人體的大致位置的方法。在美術解剖學中，主要學習的是標準體型的7.5頭身和英雄體型的8頭身。兩者的區別在於腿的長度。以視覺效果來說，8頭身看起來更高挑一些。當角色表現需要Q版變形的時候，也可以調節頭身的數量。

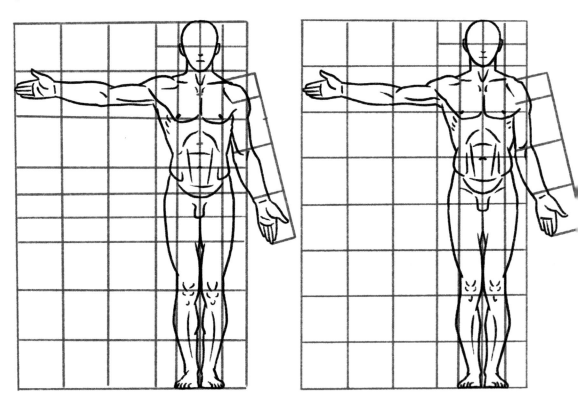

7.5頭身	8頭身
【由上而下】	**【由上而下】**
距離1個頭　頷隆凸（下頜骨）	距離1個頭　頷隆凸（下頜骨）
距離2個頭　乳頭	距離2個頭　乳頭
距離3個頭　肚臍	距離2個頭　肚臍
距離4個頭　股上	距離4個頭　股上
【由下而上】	**【由下而上】**
距離2個頭　膝蓋	距離2個頭　膝下
【由正中央向兩側寬幅】	**【由正中央向兩側寬幅】**
距離1個頭　肩寬	距離1個頭　肩寬
距離2個頭　手肘	距離2個頭　手肘
距離4個頭　指尖	距離4個頭　指尖

不同年齡的人體比例

25歲的成人設定為7.5頭身，在成年之前的年齡裡依方便計算頭身的年齡區分大致如下。孩童看起來頭部較⼤的人體頭身比例，可以應用於Q版變形後的角色設計等場合。

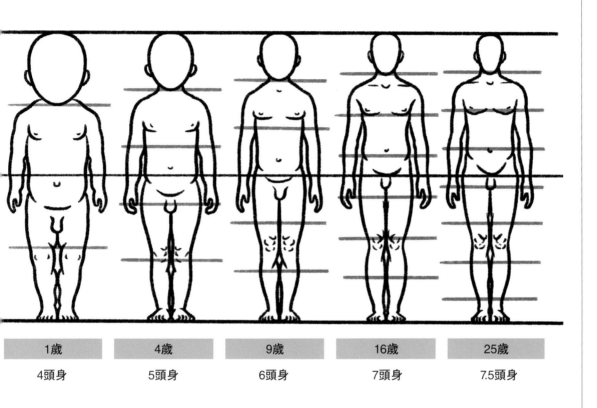

1歲	4歲	9歲	16歲	25歲
4頭身	5頭身	6頭身	7頭身	7.5頭身

比較1歲幼兒與成人的身體比例，可以看到隨著年齡的增長，頭部的佔比會變小，手臂和腳的長度會變長。從下巴到恥骨的軀幹比例（藍色線條）則幾乎沒有變化。

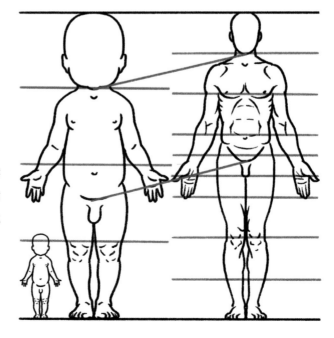

示／1歲幼兒（4頭身）與成人（7.5頭身）的頭身比例的比較。

左下角是標準的1歲幼兒的實際大小。

專欄

人體的比例

國家圖書館出版品預行編目資料

透過素描學習美術解剖學/加藤公太著；楊哲群
翻譯. -- 新北市：北星圖書事業股份有限公司,
2022.05
160 面；18.2×25.7 公分
ISBN 978-626-7062-09-8(平裝)

1. 藝術解剖學 2. 素描

901.3 110020373

加藤公太（KATOU KOUTA）

1981年出生於東京都。美術解剖學者、醫學插┘
家、平面設計師。2002年，畢業於文化服裝學院┘
裝科。2008年，畢業於東京藝術大學設計科。20┘
年，東京藝術大學研究所美術解剖學研究室結業
博士資格（美術、醫學）。現在擔任順天堂大學┘
剖學・生物構造科學講座助教、東京藝術大學美┘
解剖學研究室非專任講師。在推特上設有「伊豆┘
美術解剖學者（@kato_anatomy）」帳號，並發┘
有關美術解剖學的各種資訊。

著作有《美術解剖学とは何か》（2020年ハト┘
ンスビュー），合著有《ギリシャ美術史入門┘
（2017年／三元社）。另外還參與了《エレンベ┘
ガーの動物解剖学》（2020年／ボーンデジタル
的日文版翻譯和插圖繪製工作。

透過素描學習
美術解剖學

作　　者　加藤公太
翻　　譯　楊哲群
發　　行　北星圖書事業股份有限公司
出　　版　陳偉祥
地　　址　234新北市永和區中正路462號B1
電　　話　886-2-29229000
傳　　真　886-2-29229041
網　　址　www.nsbooks.com.tw
E-MAIL　nsbook@nsbooks.com.tw
劃撥帳戶　北星文化事業有限公司
劃撥帳號　50042987
製版印刷　皇甫彩藝印刷股份有限公司
出 版 日　2022年5月
I S B N　978-626-7062-09-8
定　　價　500元

如有缺頁或裝訂錯誤，請寄回更換。

臉書粉絲專頁　　　LINE 官方帳號